名畫饗宴100

藝術中的沐浴

Baths and Toilet in Art

藝術家

從圖像發現美的奧秘

　　西方評論家將文藝復興之後的近代稱為「書的文化」，從20世紀末葉到21世紀的現代稱作「圖像的文化」。這種對圖像的興趣、迷戀，甚至有時候是膜拜，醞釀了藝術在現代的盛行。

　　法國美學家勒內‧于格（René Huyghe）指出：因為藝術訴諸視覺，而視覺往往渴望一種源源不斷的食糧，於是視覺發現了繪畫的魅力。而藝術博物館連續的名畫展覽，有機會使觀眾一飽眼福、欣賞到藝術傑作。圖像深受歡迎，這反映了人們念念不忘的圖像已風靡世界，而藝術的基本手段就是圖像。在藝術中，圖像表達了藝術家創造一種新視覺的能力，它是一種自由的符號，擴展了世界，超出一般人所能達到的界限。在藝術中，圖像也是一種敲擊，它喚醒每個人的意識，觀者如具備敏銳的觀察力即可進入它，從而欣賞並評判它。當觀者的感覺上升為一種必需的自我感覺時，他就能領會繪畫作品的內涵。

　　「名畫饗宴100」系列套書，是以藝術主題來表現藝術文化圖像的欣賞讀物。每一冊專攻一項與生活貼近的主題，從這項主題中，精選世界名「畫」為主角，將歷史上同類主題在不同時代、不同畫家的彩筆下呈現不同風格的藝術品，邀約到讀者眼前，使我們能夠多面向地體會到全然不同的藝術趣味與內涵；全書並配合優美筆調與流暢的文字解說，來闡述畫作與畫家的相關背景資料，以及介紹如何賞析每幅畫作的內涵，讓作品直接扣動您的心弦並與您對話。

　　「名畫饗宴100」系列套書的出版，也是為了拉近生活與美學的距離，每冊介紹一百幅精彩的世界藝術作品。讓您親炙名畫，並透過古今藝術大師對同一主題的描繪與表達，看看生活現實世界，從圖像發現美的奧祕，進一步瞭解人類的藝術文化。期

盼以這種生動方式推介給您的藝術名作，能使您在輕鬆又自然的閱讀與欣賞之中，展開您走進藝術的一道光彩喜悅之門。這套書適合各階層人士閱讀欣賞與蒐存。

《藝術中的沐浴》精選世界各國藝術家以沐浴為主題的一百幅名畫。著者張瓊慧在19世紀法國名家安格爾姿態曼妙的浴女所輕揭的紗幕中，切入書寫的主題，包括杜米埃富於詩意的水邊出浴、庫爾

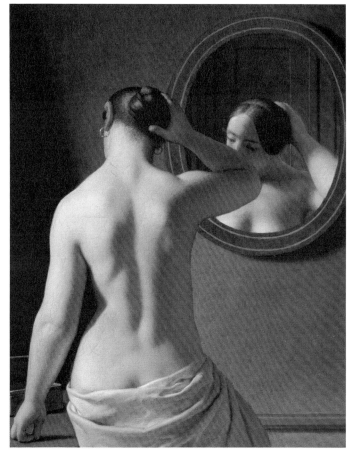

艾科斯伯格（C. W. Eckersberg） 鏡前女子 1841年 畫布‧油彩 33.3×26cm
哥本哈根赫希施普隆收藏館

貝描繪如實的農家浴女、畢沙羅氣氛幽靜的林中景致、塞尚力道十足的造形探究、孟克沉重哀淒的人生圖像、羅特列克華麗而滄桑的風塵女郎、凱爾希納狂放難抑的情緒奔流、巴爾杜斯神情自若的裸裎少女……，共二十位西方大師筆下的沐浴男女，盡現眼前。他們多變的身影、豐富的形姿，不僅透過沐浴生活文化側寫著19至20世紀初西方藝術流派的演變，也成就了西方藝術史上最活色生香的一頁。

美的浸潤 —— 藝術中的沐浴

在人類社會化的過程中，沐浴並非一直是日常必要之事，尤其西方沐浴歷史的演變，更可謂歷盡真實不虛的文化極端現象。幾千年間，沐浴幾度超越了本能所需，不但曾經從率性的露天無遮大會到必須遵循穿衣規範行禮如儀，又反覆出入於公共澡堂與私人浴室；翻騰於浸泡與蒸汽；在冷水與熱水的兩頭迷惑不已……；乃至滿足狂歡與健身等不同目的。

其中16世紀末之後約兩個世紀，歐洲人因宗教、預防瘟疫等種種理由避洗澡唯恐不及，超過兩百年的歲月他們以擦拭和局部清潔、更換內衣加上粉飾外表等各種與水隔絕的方式維持體面，箇中尷尬讓今人無法想像，其實，直到近代擁有自來水設備的浴室才進入尋常百姓家。

說到藝術作品中的沐浴，固然淵遠流長，範圍極大極廣，但是最後本書決定緣起安格爾這位生於18世紀末、19世紀初有「新古典主義最後大師」之譽的著名畫家，不知他個人的沐浴經驗為何？但其繪畫作品，包括〈泉〉之少女優雅地將陶壺輕舉過肩，讓清水傾瀉而下的自助淋浴，與一系列氤氳混沌場面奢靡的〈土耳其後宮浴女〉，無不令人印象深刻，顯然他細膩又深入地探究過沐浴文化。安格爾也是古典與現代藝術之間的重要標竿，適合讀者輕鬆的進行比較與延伸欣賞。

古典主義時期的繪畫，經常出現女子入浴、出浴的場面，取材涵蓋天上人間，滿紙春色，可說以沐浴為由是展示女性裸體最合理的藉口。但隨著藝術潮流推移，也有塞尚、竇加、波納爾與巴爾杜斯等超越視覺感知的傑出畫

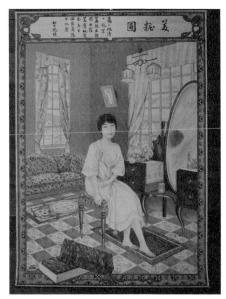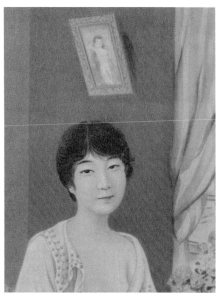

美粧圖　佚名　約1920年代　中田印刷所印行　東京‧大阪‧上海發行（右圖：美粧圖局部）

由日本香皂公司印製的〈美粧圖〉廣告掛曆，約於1920年代隨商品發到上海等地。此圖雖然畫者佚名，但在同一類型的廣告圖繪作品中實屬上乘之作。

畫面上的女子表情嫻雅，穿著講究的浴衣與同色系拖鞋正對著觀者，場合是浴後梳妝暫閒坐妝台，豪華鏡面含蓄地照映出她臉部腮後的側影，雖然女子胸口敞露的尺度堪稱開放，然而雙手仍不無矜持地擺放於腰側，身分不詳。

閨房中的裝飾也頗為不凡，西式的沙發、地毯、窗簾、吊燈……，牆上一幅浴女油畫最是引人入勝。〈美粧圖〉的情調顯然深受同一時期與之前的西方浴女圖影響，畫家不但觀察力深刻，而且經過適度的消化與吸收，精心繪就此幅無名之作，沒想到卻成為「跨文化」的典型與例證。

家，他們沈迷於沐浴題材，卻意不在揭露一片豔光，讓我們從藝術中的沐浴領受到更多美的浸潤。

　　本書圖版選擇以何政廣先生主編《世界名畫家全集》（藝術家出版社）為主要範疇，19世紀到20世紀領導西方畫壇的20位代表性畫家共一百幅名作為賞析內容。

秀拉　阿尼埃的浴者（局部）　1883-84年　畫布‧油彩　201×300cm　倫敦國家藝廊

目　次

PLATE I

安格爾 (Jean-Auguste-Dominique Ingres, 1780-1867)

瓦爾潘松的浴女（大浴女）

1808年
畫布‧油彩
146×97cm
巴黎羅浮宮美術館

　　安格爾的作品，以少女優雅地輕舉陶壺過肩讓清水傾瀉而下的〈泉〉，與一系列土耳其後宮浴女最令人印象深刻，他細膩深入體驗了沐浴文化，尤以後者幾乎是透過浴女身上所散發那股溫熱潮濕的體香，引誘觀者進入一個氤氳混沌的世界，一處畫家寄託夢想的異國澡堂。

　　古典主義時期的繪畫，經常出現女子入浴、出浴的場面，取材神人通用，戶外、私邸不拘，可以說，以沐浴為由是展示女性裸體最合理的藉口。令人難以忽略的是，這些場景經常有如透過窺視所見；曖昧的成分，更增添了男性情色的快感，畫家藉此自娛也娛人吧？！

　　被譽為新古典主義最後大師的安格爾，一生中在不同的階段畫了許多以浴女為主題的作品，完成於黃金時期的〈土耳其浴〉（1863），即是他高齡八十三歲時的巔峰之作，風格延續早期〈瓦爾潘松的浴女（大浴女）〉（1808）與進入中年所畫的〈小浴女〉（1828）等土耳其後宮系列。

　　〈土耳其浴〉澡堂內肉體橫陳，裸女簇擁誇張地填滿畫面，一群後宮佳麗沈迷享樂，誇耀新奇設備，但偌大宮廷浴室裡煙霧蒸騰，阻隔了彼此的視線，眾女儘管四肢交疊卻互不相屬，拜蒸氣所賜，皮膚緊繃富有彈性的臉部神情也似徬徨無依，正好對照安格爾有心寄情於東方遙遠的樂土，卻無法消除命中註定的孤獨與不安，此作在土耳其浴女系列中具有招牌意義的裸背女子，正彈奏著樂器，曲調想必滄桑。

　　安格爾的作品線條細緻優雅，明暗處理尤見微妙，無疑深得古典主義神髓，但其中隱含超越寫實風格的抽象意味與籠罩一層輕紗般的東方情調，卻是他獨步當代的表現。有趣的是，堪稱代表作的土耳其浴女系列正好讓安格爾充分體驗了畫家生涯

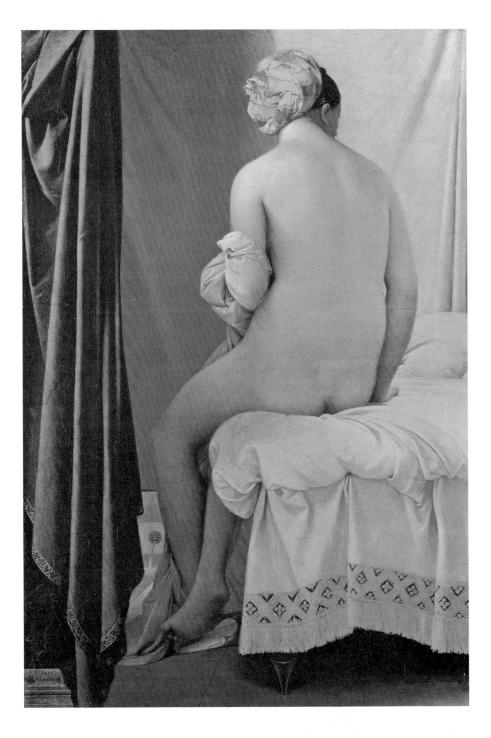

PLATE 2

安格爾

(Jean-Auguste-Dominique Ingres,
1780-1867)

小浴女

1828年　畫布・油彩
35×27㎝　巴黎羅浮宮美術館

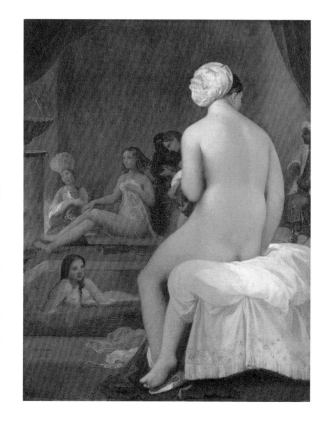

的寵辱無常，處境兩極。創作年代最早，構圖也最單純洗鍊的〈瓦爾潘松的浴女（大浴女）〉雖然獲得後世公認為技巧超群、韻味生動的傑作，但發表之際卻是惡評如潮，稍後完成的〈小浴女〉所受待遇也沒有改變多少。安格爾當時最受爭議的是，其人體表現手法捨棄了傳統精確的解剖學，一意孤行地將裸體理想化，呈現個人主觀的美感。

　　附圖三幅土耳其浴女的創作年代跨越了半世紀，極其相似的畫中主角卻似歲月不驚，加上觀者只能望其裸背，無法辨識容貌特色，因而突顯了場景、頭巾等異國神秘象徵，更使人平添一睹芳容的慾望。體態敦實、肌膚如凝脂般的美人，完全符合安格爾提示弟子「平靜的肉體是最高的美感」之說，安格爾即貫徹此一信念，終生遊蕩在情色邊緣，探索女性身體的奧秘。

　　安格爾的「履歷表」十分精彩亮眼，也反映了他所處的時代背景與追求，重要事蹟包括：1797年投入名畫家雅克－路易・大衛的私人畫室，1799年進入巴黎美術學院，1801年獲「羅馬獎」首獎，1806年獲獎學金，前往羅馬法蘭西美術學院留學，

PLATE 3

安格爾

（Jean-Auguste-Dominique Ingres,
1780-1867）

土耳其浴

―――――

1862年
畫布·油彩
108×110cm
巴黎羅浮宮美術館

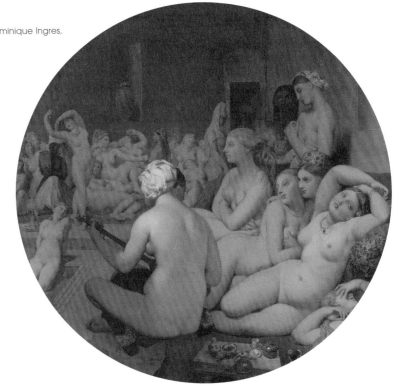

1820年遷居佛羅倫斯，前後滯留義大利長達十八年，1824年回到巴黎，1825年獲頒榮譽騎士勳章，1829年任巴黎美術學院教授，1833年任巴黎美術學院院長，1835年出任羅馬法蘭西美術學院院長，1841年六十一歲的安格爾重返巴黎，1851年榮任美術學院總長，1855年於巴黎萬國博覽會展出六十九件作品為回顧展，1862年獲拿破崙三世任命為上議院議員，創作事業達到巔峰。

　　在時代浪潮之下，安格爾成為新古典主義最後大師、學院美術的守護者。然而他在生前身後，都頗不寂寞，其重要代表作，後代不但能充分欣賞，並且為他做了詳盡的詮釋。

PLATE 4

杜米埃

（Honoré Victorin Daumier,
1808-1879）

水邊

———

約1849-53年
木板‧油彩
33×24cm
特洛伊現代美術館

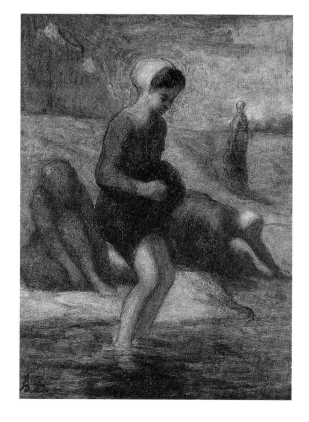

　　杜米埃以嘲諷時事的諷刺漫畫成名，1840年代才開始油畫創作；但在他有生之年，其數量頗豐的油畫作品和後世公認傑出的胸像雕塑，並未廣為人知，然而從這些油畫作品來看，杜米埃真正的心靈寄託，盡在其中吧。

　　油畫創作初期，杜米埃有許多作品在木板上完成，大部分尺幅有限，一説或與他的經濟能力有關，大型畫作耗材，非他所能負擔？但這些在杜米埃去世半世紀後才大放異彩的油畫，所蘊藏深不可測的魅力，份量之重竟然完全顛覆他生前的評價。

　　杜米埃觀察入微，他的素描、速記功力早為時人稱道，甚至把他跟當時已是大師姿態的德拉克洛瓦與安格爾相提並論，他的影響力確實如何呢？從他曾因諷刺當局入骨，而招致牢獄之災即可證明。較之杜米埃賴以維生的諷刺漫畫，他的油畫卻似秘密日記一般，多以描繪親情、敘述生活情境為題，場景細緻溫馨，畫面光線黯淡，完全看不到經常出現在漫畫裡的殺氣，反而像是謹慎的草稿，在起承轉合之間自成一格，流露出私語般的神秘氣息。

　　杜米埃一生困頓，經歷了19世紀法國歷史上三次重大的革命事件，牽引著他創作

PLATE 5

杜米埃〔Honoré Victorin Daumier, 1808-1879〕

第一次沐浴　約1852-55年　木板·油彩　25.1×32.4cm　德杜瓦藝術學院

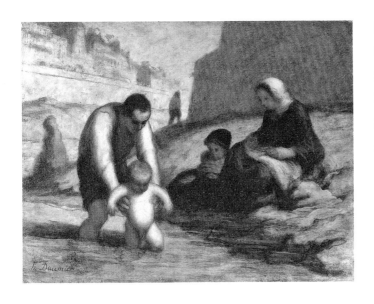

諷刺漫畫的敏感神經。後來在政治壓迫下，杜米埃不得不改畫幽默插畫，刻畫一些人情風俗，這一轉折卻為他的創作帶來柳暗花明，不再為政治議題嘔心瀝血，把筆尖的辛辣化為對市井人物的關懷與同情，杜米埃也發現了不一樣的世界。

這份嶄新的觀察力，自然而然移植到他的油畫作品，更特別的是，他不為市場而創作，卻充分發掘、享受自己奇異的天賦，並且成果令人深受感動，他不斷畫三等車廂所見、洗衣婦的一天、落魄酒徒的對話等，深入前途黯淡、混沌度日，卻依然堅強的下層社會百姓生活與心靈。這些作品不再追求神似，而筆力遒勁，線條瀟灑，人物表現粗獷，其獨創性至今依然特色鮮明。

完成年代較早的〈水邊〉，可以說是一幅沒有企圖心，卻讓畫家饒富興味情願耗時琢磨的小品，鄉村姑娘小心翼翼的撩起裙擺，生怕沾濕也許是她少數的外出服。溪水冷冽，女孩似乎提著一口氣才終於把雙腳放進水裡，她的背後還有幾位下筆俐落的女性，分別正在穿襪或伸長手臂測試水溫，還有一位浴後瀟灑拖著換洗衣物離去的頎長人影，此作涵蓋了洗浴前、中、後不同階段的動作，大量暗面中的光線處

PLATE 6

杜米埃

（Honoré Victorin Daumier, 1808-1879）

浴者

約1852-53年　木板·油彩
33×24.8cm　私人收藏

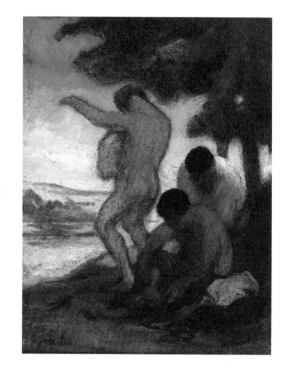

理收放自如，表現非常出色，全作落筆不多但大氣充沛，是一幅布局簡潔而完成度高的傑作。

歷史上某個時期，一般人認為冷水具有治療和強身的功能，例如斯巴達的父母即把嬰孩浸到冷水以培養其強壯體魄，沐浴的目的不為了清潔，而另有深意。杜米埃是個苦孩子，他眼底的沐浴也都是這樣露天的平民冷水浴。

描繪一位深情父親把愛子放到水裡的〈第一次沐浴〉，同樣的題材，杜米埃不只畫了一幅，畫中一家人的五官雖因簡化難辨其詳，但顯然畫家本身很投入這位戰戰兢兢的父親角色，一旁的母親與姊姊，整顆心都懸在這一對父子身上，親情生動似水流淌。此作用色極為單純，孩子的白淨軀體，父親的白色衣袖，母親的淺色髮罩，形成三處亮光，調和了整個畫面明暗對比強烈的光線分佈，甚是優美動人。

同時期完成的〈浴者〉，在沐浴題材中，屬於比較特殊的表現，畫一群勞動者露天洗澡，三位男子分別採站立、俯視與席地而坐，姿勢富有節奏，再一次出現杜米埃作品中特有的時間性、層次感與鮮明動態。

杜米埃以愛恨分明的尖銳諷刺漫畫確立畫家地位，奇妙的是，他的油畫作品卻手法單純，富有詩意，看似淡泊而藝術性極高，這些堪稱畫家超越自我的大破大立之作，卻一直到20世紀現代藝術興起後，才獲得高度重現，一新世人對杜米埃藝術的定義。

PLATE 7

米勒（Jean-François Millet, 1814-1875）
兩名浴者

1848年
木板・油彩
28×19cm
巴黎奧塞美術館

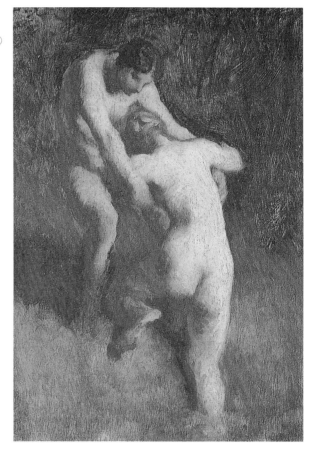

　　此作完成於米勒舉家
遷居巴比松的關鍵時刻。
兩年後米勒發表了代表
作〈播種者〉，獲得前所
未有的肯定與榮耀，從此
他的際遇有如倒吃甘蔗，
以寫實刻畫農村生活、深
入人性關懷的系列作品嶄
露異彩，逐步成為法國最
偉大的田園畫家。

　　羅曼・羅蘭在《米勒
傳》指出：「歷史上從來
沒有一位畫家像米勒一樣，賦予孕育萬物的大地如此雄偉的詮釋。」

　　米勒曾以肖像畫家為業，也畫過一些裸體像。〈兩名浴者〉剛好是這段創作風格的
尾聲，為了謀生，米勒此期某些畫作的處理手法頗類18世紀洛可可風格，以迎合收藏
市場，也因此在無意中被歸類於「專門畫裸女」的畫家，讓他自尊大為受傷。就在這
一年，他決定告別自己認為違心的繪畫，也開啟了楓丹白露鄉居的歲月。

　　畫中的一對男女，身軀強壯、動作粗獷，裸女的雙腿更是孔武有力，完全感受不
出一絲性感的氣息，此作可以窺見米勒對所謂的洛可可風格是如何戒慎恐懼，以及
在理想與現實交戰之後，亟欲破繭而出的壓力。

PLATE 8

米勒〈Jean-François Millet, 1814-1875〉

放鵝女　約1863年　畫布·油彩　38×46.5cm　巴爾的摩華特斯美術館

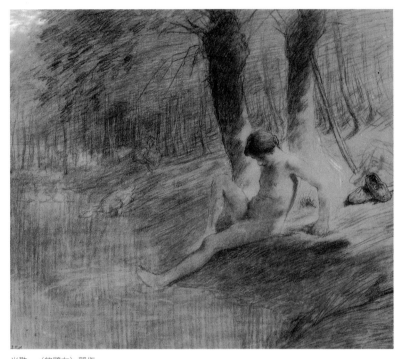

米勒　〈放鵝女〉習作

　　米勒四十九歲之前，已經發表了〈播種者〉（1850）、〈拾穗〉（1857）、〈晚鐘〉（1858）與〈拿鋤頭的人〉（1862）等傑作，創作生涯達到巔峰，這些強調人性尊嚴，畫面瀰漫憂傷與寧靜的心血力作，讓米勒名垂青史。

　　此時畫家好像已揣摩出大自然的吐納，脈搏與之合拍，發現平凡農村也有詩情畫意的一面，勞動者除了終日操勞、衣衫襤褸、忍受貧困，也不乏蒙受造物寵愛的幸

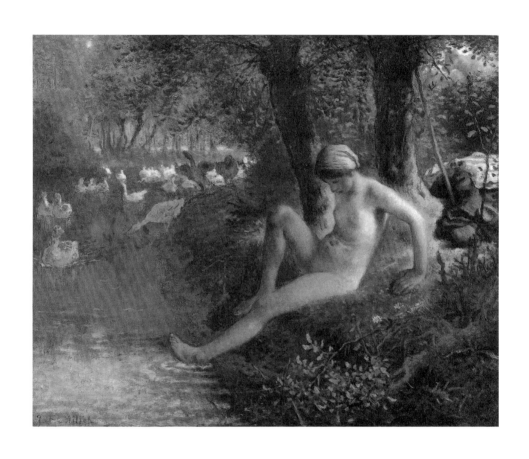

福寸光，為米勒美學再添新頁，所以出現了〈放鵝女〉這樣饒富情調的例外。小池畔林蔭下，放鵝的少女，除了頭巾以外全身赤裸，伸出結實的長腿試探水溫，少女身軀潔白秀美，因為無人看見，所以格外鬆懈，特別純真動人。一身鄉土氣息的牧鵝少女，不但與春光旖旎的洛可可美人大異其趣，也大不同於米勒作品慣見拘謹認命的村婦，遠處鵝群此起彼落劃破平靜，米勒讓觀者難得窺見一道春光。

PLATE 9

庫爾貝（Gustave Courbet, 1819-1877）

浴者

———

1853年

畫布・油彩

227×193cm

蒙彼利埃法布爾博物館

　　在濃蔭深處清幽岸邊，兩位女子浴後正在整理儀容，神態無拘無束。站立的一位只有下身圍著浴巾，右手高舉，露出糾結背肌，展示豐胸肥臀，強壯有如地母的身材，完全顛覆傳統裸體美人的形象認知；另一位著衣女子則坐在地上，一隻腳還沒穿上襪子，兩人開心對話，清風徐徐，充滿動態。此作發表之初，輿論譁然，不但引起強烈的批評，據說拿破崙三世甚至用馬鞭狠狠抽打這幅無辜的油畫，想像當時此作所受衝擊的力道，實在令人莞爾，美學的法則根本可以說「法本法無法」吧？

　　庫爾貝是19世紀法國寫主義先驅，曾經發表著名的「寫實主義宣言」，積極宣揚藝術應如實的反映現實，堅決反對因襲傳統，尤其唾棄空洞粉飾的美化之作。

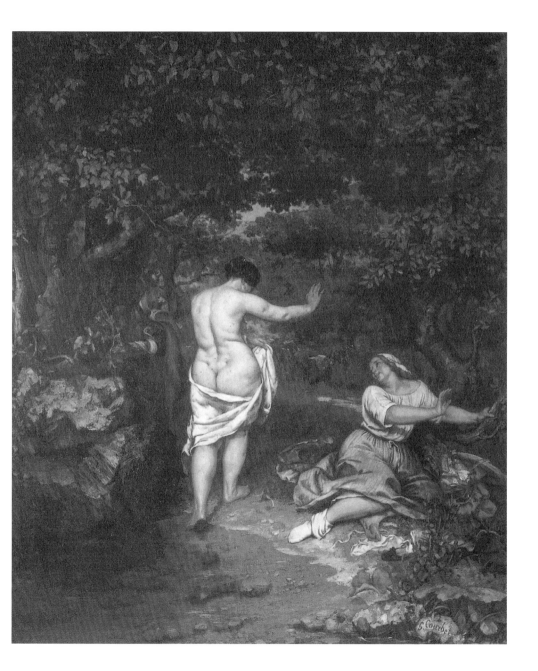

PLATE 10

庫爾貝（Gustave Courbet, 1819-1877）

泉邊浴女

1868年
畫布・油彩
128×97.5cm
巴黎奧塞美術館

　　此作也被視為衝撞當時學院派認定的女體之美而來，極具針對性。庫爾貝曾多次以浴女為主題，她們或浴罷在溪畔小憩、或正享受沐浴之樂，乃至顯露全裸出水的姿態。他畫中的女子對當時人們來說，完全迥異於浪漫主義畫家筆下的優雅仕女，她們是終日勞動的村姑農婦，身材結實，容貌樸素且未經修飾，特別強調碩大堅實的臀部，在在難以被輿情接受。

　　此作庫爾貝沒有刻意要求模特兒擺出優美的動作，讓她從畫面的對角線上抓住蔓藤，伸出另一隻手撫弄著瀑布流水，兩腿內八往裡收縮，這是為了平衡身體的自然反應，沒想到被當時的評者認定為醜。

　　在樹叢陰翳間，裸女背後正好處於向光面，她的膚色均勻透亮，明暗對照下腰肢顯得纖細有力，說她性感也不為過，可見庫爾貝並非以醜為真。

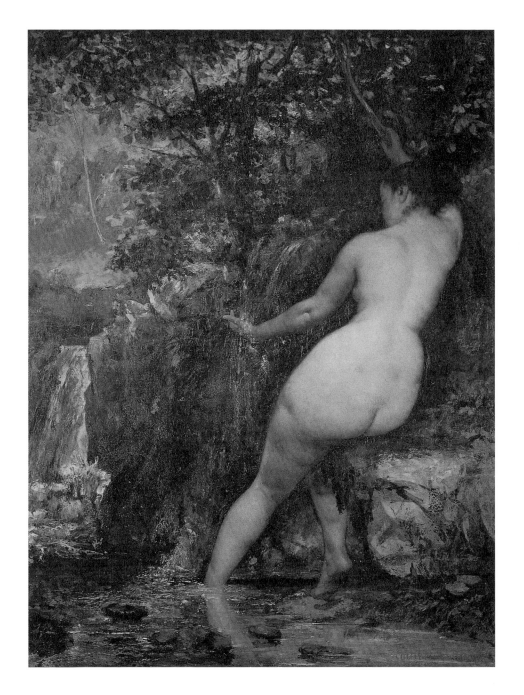

PLATE II

庫爾貝 (Gustave Courbet, 1819-1877)

三浴女

1868年
畫布‧油彩
126×96cm
巴黎小皇宮美術館

庫爾貝的〈三浴女〉並非掉落林間的精靈，或維納斯之類的謫仙，她們也搔首弄姿，但與貴婦千金的忸怩作態大異其趣。畫面居中的女主角，也許扮演女神，但卻難掩可能是神女的事實，總之，她們既不富也不貴，甚至庸俗難以掩飾。

庫爾貝這股追求自然的狂熱信念，無疑波及筆下模特兒的表現，甚至人物的選擇，他一意孤行，因此招致下流、墮落的謾罵。畫中女子頭髮濃密，髮膚之際似乎沁出汗水體味可聞，但絕非人造的縷縷幽香。庫爾貝並且刻意在女子身上投射幾道光芒，宣示他的情色之美。

PLATE 12

布格羅（William-Adolphe Bouguereau, 1825-1905）

沐浴者 1884年 畫布·油彩 200.7×128.9cm 芝加哥藝術機構

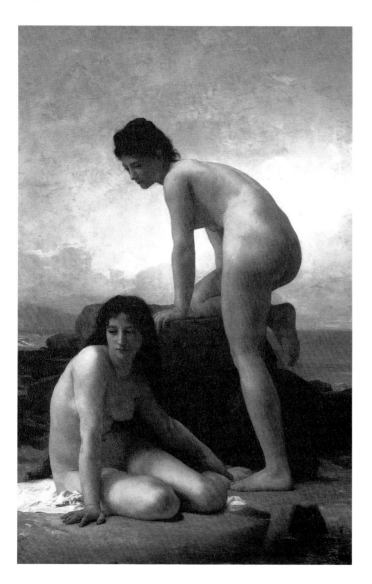

　　曾經有人認為布格羅的作品美得令人窒息。

　　布羅格一生以學院派唯美主義自恃不凡，他也是沙龍畫家中的領導分子、學院派藝術掌門人；他無視於歷史潮流，打擊壓抑後起之秀，甚至敵視印象派畫家。諷刺的是，在20世紀初新繪畫崛起之後，布格羅的作品旋即被塵封了數十年，名字甚至絕跡於美術書籍。

　　布格羅經常取材自古代神話，以超塵出逸的女性最受注目，無論女神或村姑，他筆下的女

PLATE 13

布格羅（William-Adolphe Bouguereau, 1825-1905）
洗澡的小孩

1886年
畫布．油彩
83.8×61.8cm
華盛頓大學亨利畫廊

子莫不一身仙氣嫣嫋，氣質出眾。他著墨於人體的結構肌理、姿勢神情，以高度完整性的風格維護官方主流美學，登上法國學院派繪畫的代表人物。

〈沐浴者〉的兩位裸體女子，棲身海邊岩石，即使四周沒有出現天使，其超級理想化的身體與容貌宛若女神，布格羅展現了無瑕的技巧。但在當時前衛藝術家的眼中，這種完美卻淪於流氣。或許因此，在美得不可方物的畫中人臉上，才隱約透著幾分暮氣。

〈洗澡的小孩〉與前者發表年代相當接近，差異卻十分明顯，顯示畫家技巧的多樣性，清秀的小女孩，美則美矣，較之前作則人性多過了神性，也更為現代化，畫家自豪的技巧，在此作顯得比較收斂，也許是對待小品的輕鬆心態吧，但獲得後人評價甚高，再次顛仆了無常的藝術品味。

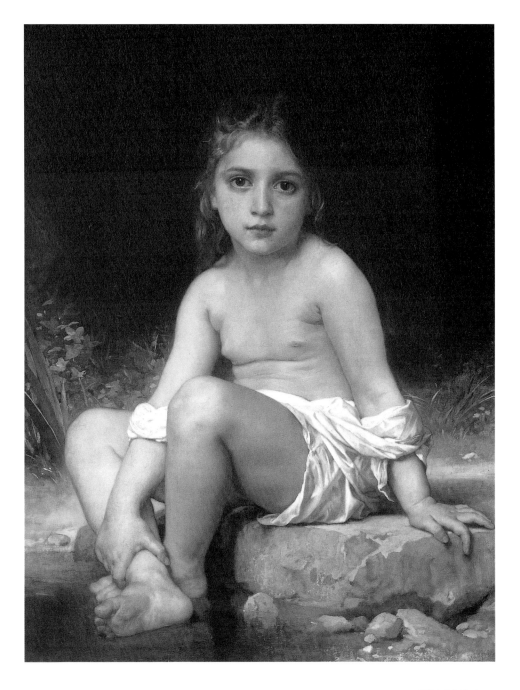

PLATE 14

畢沙羅（Camille Pissarro, 1830-1903）
林中的浴女

1895年
畫布・油彩
60.3×73cm
紐約大都會美術館

　　畢沙羅是唯一完整參加過八次印象派畫展的畫家，這一點在討論畢沙羅的作品時，經常為人樂道；然而相對於元老級的資歷，他卻是印象派代表畫家中行事十分低調的一位，甚至他的作品乍看也有些平淡。

　　塞尚曾說：「畢沙羅是最接近自然的畫家之一。」〈林中的浴女〉是畢沙羅最廣為人知的作品，他在這幅畫裡採用了點描畫技法，把林間景物與裸體女子都分析成光譜，朦朧間畫面迷離，融為一體。林間幽靜，陽光溫暖，體態優美的年輕女子悄坐岸邊，足尖輕觸水面，身軀微傾，照出裸背上的光暈，畫家不只畫出形色、光線，也畫出溫度與觸感。

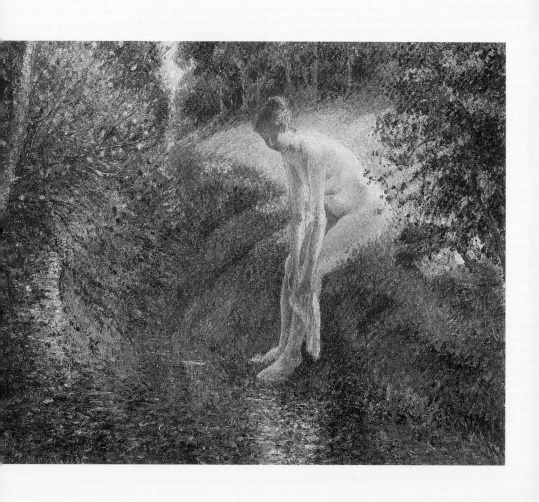

PLATE 15

畢沙羅（Camille Pissarro, 1830-1903）

溪邊的洗足女

1894-95年

畫布‧油彩

73×92cm

芝加哥藝術機構

　　同年發表的〈洗足女〉，似乎是前者的著衣版。秀美的鄉村姑娘，來到岸邊濯足，畫家把重點放在水流波紋的表現，非常精彩可愛，一幅田園詩般的景象，在陽光下閃閃發光。

　　1870年普法戰爭爆發後，畢沙羅避居英國，這段期間，他潛心研究英國畫家的作品，畫風丕變。他開始以輕快筆觸，明亮色彩，描寫大自然景緻。普法戰爭終究對畢沙羅造巨大的傷害，德軍入侵時摧毀了他上千件作品，無以彌補。

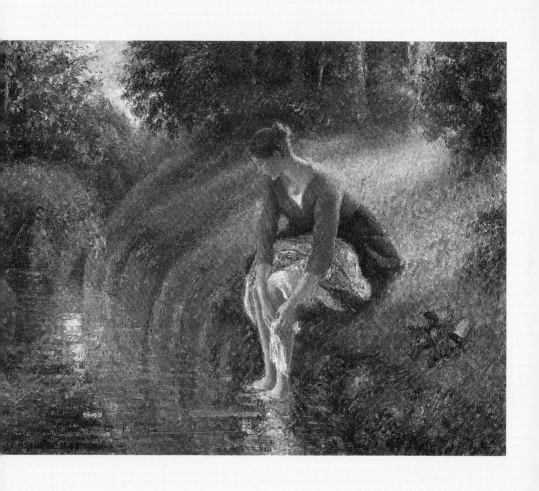

PLATE 16

竇加 (Edgar Degas, 1834-1917)
浴後擦乾身體的女子

1876-77年
版畫・粉彩
45.7×60.3cm
加州諾頓・賽門美術館

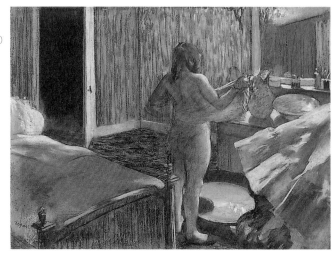

　　竇加是畫過最多以浴女為主題的畫家之一。這位風格動人的印象派畫家，進入中年以後到達了創作高峰，畫出百幅以上令人驚嘆的傑作，向世人證實他超越印象主義格局，實為連結20世紀現代主義先知。

　　19世紀80年代以後，竇加沉迷於浴盆裡的裸女，不可自拔。在此之前，他已發表了芭蕾舞教室、洗衣婦、賽馬等系列代表作，晚年浴女的主題自成系列，寧願在澡盆方寸之間晨昏琢磨，似乎可以說明竇加的創作和生活一樣寂寞。

　　竇加前半生醉心於古典主義，為他後來日趨自由的創作累積了深厚資產，當他頓悟承襲大衛、安格爾的繪畫藝術已經走到了盡頭，他轉向印象主義的陣營，卻迥異於大部分印象派畫家，他既不崇尚大自然，也無意觀察山光水色，總是待在畫室裡研究模特兒，他沉迷於人物瞬間之動作表現，還特別透過燈光的變化來看，其中有他取之不盡的靈感。

　　竇加一生未婚，自認沒有耐性與異性分享生命，卻用了一生觀察女人。他畫舞蹈教室排練的情景、埋頭忙碌的洗衣婦、獨自在酒吧悶對一杯苦艾酒的失意女子，一路畫進閨房浴盆裡的裸女……，在他的冷眼下，模特兒卻似乎旁若無人，我行我素，到了後期的浴女系列，他甚至排除了美化的動機，畫出最真實、無遮無攔的沐浴姿勢。

　　此畫堪稱浴女系列關鍵之作，畫中女子只看得到背部，但是她毫不在意的對著鏡

子祖視自己有些臃腫的身軀，同時雙手各抓住浴巾一端，痛快實惠地拉鋸擦拭著腰際，順便抓癢吧！動作絲毫不存媚態，更談不上不優雅，此刻只有她自己，然而畫家並非窺視，他究竟藏在何處？那是竇加的秘密。

PLATE 17

竇加（Edgar Degas, 1834-1917）
浴盆中的女子

1880年
版畫・粉彩
31×28cm
私人收藏

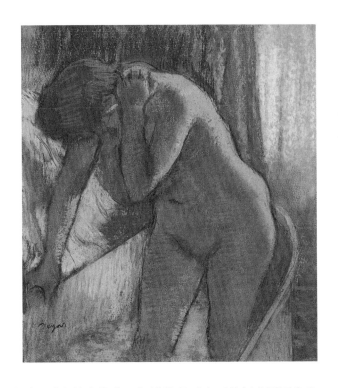

　　竇加的浴女經常連帶著浴盆，裸體女子或跨進浴盆準備入浴，或浴罷正要跨出浴盆，最大特色是，她們自自然然，毫不扭捏作態。這些浴女通常只畫出背部，此作難得以正面構圖，可是畫中人低頭看不見五官，可以理解這不同於顯山露水的肖像畫，但模特兒可也不是刻意隱匿身分的無名氏，她是一個真實的浴女、一種狀態、一個動作。

　　浴盆裡立姿的裸女低頭以右手撐住浴盆邊緣，左手後舉用力擦著平常不太注意的耳後，畫家毫不在意地在女子被認為性感的頸際，刷出幾道污垢。這種真實感，絕非他曾經崇敬的安格爾筆下〈土耳其浴女〉的風格所及，也無法讓人聯想到文學裡香豔的「春寒水滑洗凝脂」，但毫無疑問，觀者體會到了這名浴女從認真洗澡中獲得快感，這種經驗完全不同於滿足男子觀賞浴女畫的情色快感。

PLATE 18

竇加 (Edgar Degas, 1834-1917)
浴後

約1883年
畫紙・粉彩
52×32cm
私人收藏

　　竇加出生於富裕的銀行世家,是巴黎典型的中産階級,很早就對藝術著迷,但在家庭的期待下仍然一度決定研讀法律,一直到1855年才進入巴黎美術學校,正式走上創作之路。他曾進入安格爾弟子路易・拉蒙的畫室,也拜訪過安格爾本人並且接受他的忠告,因此深入古典藝術,練就一身出色的技巧。

　　此作不同於其他浴女系列的直率表現,流露出傳統繪畫的古典含蓄之美,也反映了中産階級保守的美感。裸女取圖角度細膩,精緻的五官輪廓依稀可見,她舉起一腿以不太平衡的單腳立姿擦拭著下肢,更彰顯出她的身材婀娜,年輕的骨架敏捷富有彈性,肌膚勝雪。

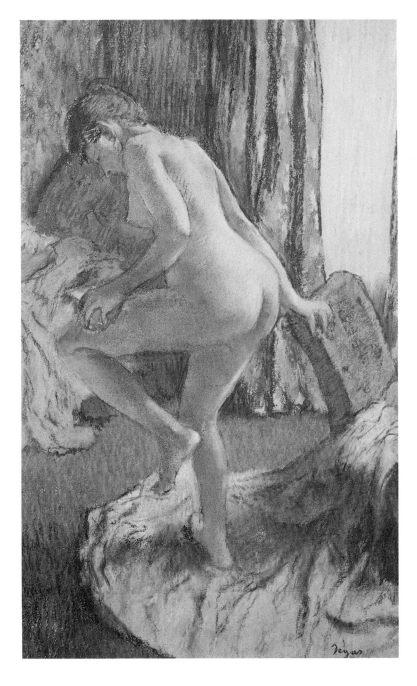

PLATE 19

竇加 （Edgar Degas, 1834-1917）

浴盆中的女子　1884年　畫紙・粉彩　53.5×64cm　蘇格蘭格拉斯哥美術館

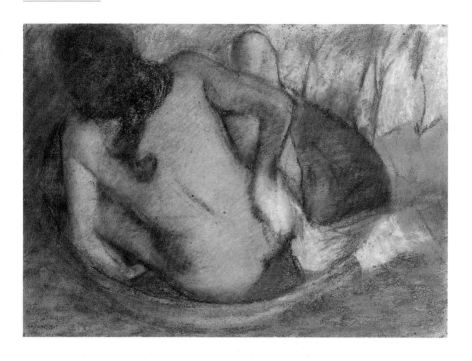

　　此作以浴盆為中心，裸體女子雖然背對畫面，依然清楚可見兩腿大張坐在浴缸的姿勢，她一手拿著毛巾用力擦拭臀部，另一手撐在胯下，無拘無束，一派輕鬆自在，效果卻稱不上迷人，事實上，畫家也沒這個打算。

　　竇加曾經對友人形容畫中的女子：「……就像一隻在舔舐自己的貓兒。」貓兒在清理自己的時候確實是目中無人，無論舉腳、抬腿，乃至弓腰清潔私處，過程渾然忘我，更遑論在意他人眼光。

　　此作的女子儘管未露出臉部，但年輕結實的背影、自在的動作，真讓人覺得像貓一般率性可愛，剛好呼應竇加說的：「女人，就像一種動物吧」，相信此言並無貶意。

PLATE 20

竇加（Edgar Degas, 1834-1917）
淺浴盆中的女子

1885年
畫紙·粉彩
81.3×56.2cm
紐約大都會美術館

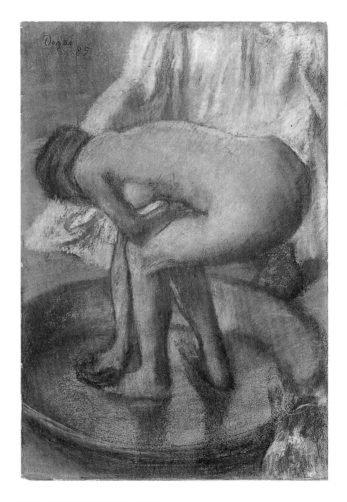

畫中人以奇特的半蹲姿勢擦拭著腳背，前傾的上半身在膝蓋處巧妙取得支撐，高舉臀部置身舞台一般的圓形浴盆。雖然看不到人物五官，從姿勢的結構卻足以説明模特兒是多麼年輕矯健，乃至矜持與美麗，她雖然全裸且未經刻意掩飾卻遮住了所有關於性的部位，雙腿的線條生動有力，襯托出纖細身軀、結實腹肌與緊實臀部，鮮活地呈現力與美。值得注意的是，少女的氣質顯得細緻溫婉，出身良好，竇加在此無聲地緬懷著他的青春。

除了人體以外，竇加在此作也精闢畫出四周靜物的質量，例如反光的浴盆、前景透明的玻璃水瓶、背景布簾潮濕的厚重感等。

PLATE 21

竇加（Edgar Degas, 1834-1917）

浴盆

1886年
紙板‧粉彩
60×83cm
巴黎奧塞美術館

　　竇加是一位富有實驗精神的改革者，出自他對傳統油畫技法的深刻了解，他不斷試驗各種媒材與顏料，包括粉彩、水彩與稀釋油彩的混合畫法。

　　竇加晚期更以粉彩代替油彩，在他的繪畫生涯扮演壓軸角色的浴女系列尤其發揮得淋漓盡致。此作是浴女系列被傳頌最廣的作品，創作之時竇加的視力還沒有徹底衰退，畫面層次豐富，表現出光影的立體感，色彩與線條交織出細緻的肌理，效果

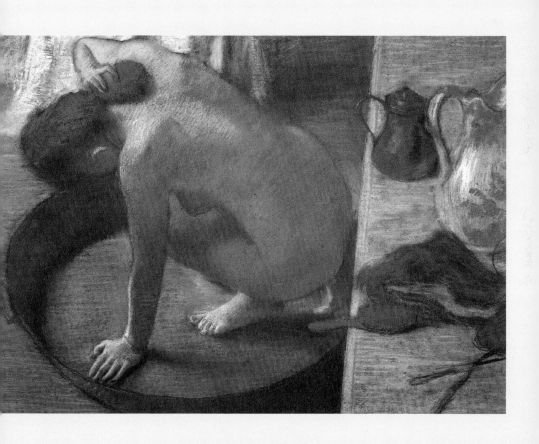

令人驚嘆。

　　竇加善於使用攝影鏡頭切割景物，此作以近距離的俯角取景，構圖具有特殊的張力。從右側的靜物可以看出竇加受日本浮世繪影響，不刻意強調透視的靜物組合，幾乎以平面表現，但依然具有加強景深的效果。此作的創作語彙十分豐富，暗藏竇加作品引人入勝的密碼。

PLATE 22

竇加 (Edgar Degas, 1834-1917)
浴後擦拭脖子的裸女

1898年
紙板・粉彩
62.2×65cm
巴黎奧塞美術館

　　竇加本身的收藏相當著名，包括18世紀義大利名畫與當代畫家作品等，尤其日本浮世繪與東方地毯的收藏，竇加晚期畫作不乏洋溢東方情調者，證明深受日本版畫影響。

　　此作背景花團錦簇的壁紙與人物右側朱紅色的織品，搭配十分搶眼得宜，散發濃濃異國風，搭配多層次厚塗技巧，讓畫面添了幾許溫馨氣息。這幅浴女的確不似其他同系列作品那樣淡漠客觀，身姿優美的畫中人好像一擦乾頭髮就立刻要轉過頭來，室內瀰漫溼氣與髮香，竇加式的性感雖然不刻意撩人，但此作卻也不怎麼拒人於千里之外，在浴女系列中較具人間情味。

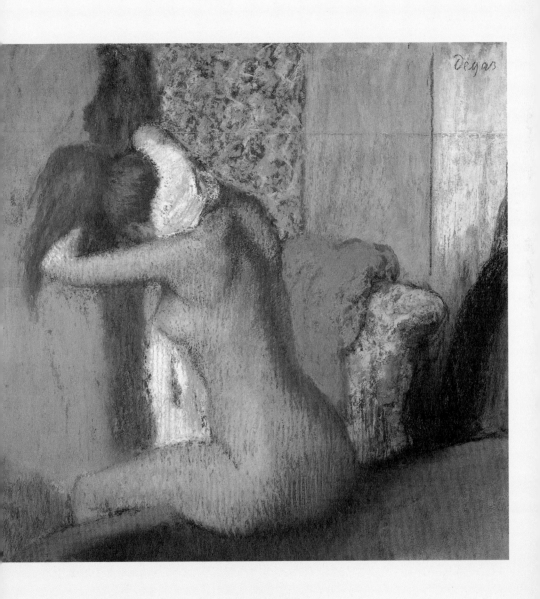

PLATE 23

竇加（Edgar Degas, 1834-1917）
浴後擦乾身體的女子

約1890-95年
畫紙·粉彩
103.5×98.5cm
倫敦國家藝廊

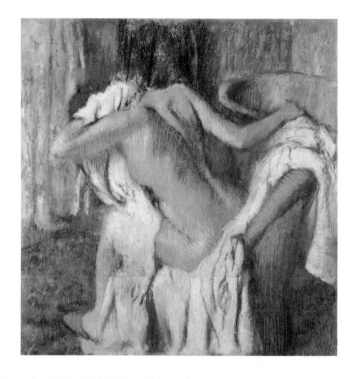

竇加終生未婚，離群索居不與人交，在孤僻的金鐘罩下，保障了自己創作的時間不受打擾。從作品來看，他雖然冷漠但富有同情心，有時冷淡客觀，有時卻又渾然忘我。他不像雷諾瓦情願入世隨和，也不像梵谷、高更般勇於自我毀滅，他不開課授徒，也不擔任組織領導。他把所有的敏銳付諸觀察，將全副熱情用來捕捉人物瞬間的印象，表現出看似即興卻是千錘百鍊後的永恆剎那。

此作充分反映了竇加的特質，年輕紅髮女子沐浴後，坐在浴盆邊用毛巾擦乾頭髮，右手伸向對角線，增加了畫面的穩定與立體感。竇加畫過許多浴女題材，經常出現畫中人一手反舉到腦後或擦拭頭髮、或清潔頸項的姿勢，以強調身體動態、放大構圖張力，然而即使畫過許多草圖，人物體態也像完全未經修飾，收放之間看得見竇加超然的技巧與境界。

竇加運用他最喜愛的粉彩，以熟練又不失靈氣的筆法，描繪人物、光線、空間與時間感，無不得心應手。

PLATE 24

竇加 (Edgar Degas, 1834-1917)
晨浴

1887-90年
畫紙・粉彩
70.6×43.3cm
芝加哥藝術機構

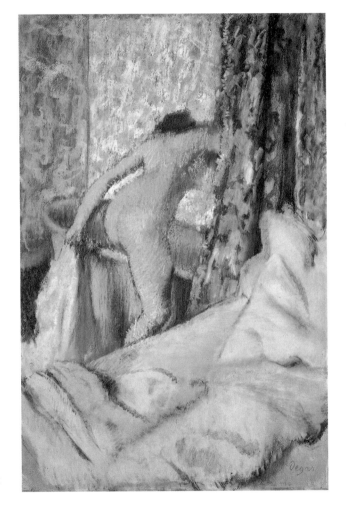

　　1895年之後，六十歲的竇加更醉心於浴女系列，大部分是粉彩作品，此作以藍綠色系為主，同色調的牆面、壁飾、浴簾與浴盆的反光，以前景白色床舖與寢具為界，巧妙拉開了曖昧的空間與距離，畫家並未強調透視，反而盡情在同色系中堆疊色彩，隨興厚塗與淡抹，這是竇加式的東方情調。

　　準備入浴的裸體女子一腳已跨進浴盆，身體也一半在內一半在外，腰肢誇張地扭轉，露出盈白豐臀，在視覺上縮短的上身，多了幾分少女般的稚氣浪漫，左手拉著下垂的白色浴巾，強化了存在感，也豐富了空間層次。一個簡單的入浴姿勢，對喜歡竇加作品的觀者來說，卻已自成宇宙。

PLATE 25

竇加（Edgar Degas, 1834-1917）

浴後

1895-98年
畫紙・粉彩
70×70㎝
巴黎奧塞美術館

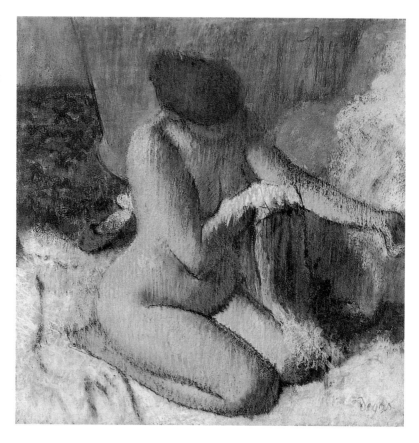

　　這幅女子坐浴圖，與完成年代稍早的〈坐在浴盆中的女子〉（1886-1888）構圖幾乎完全相同，只有背景配置略做更動，最大不同是一收一放，此作屬於放的表現。竇加在晚年視力衰退，漸漸以「塗」取代了線條，此作人物、背景、毛巾等描繪依然清晰可辨，但是細節正在簡化，光線表現更直接大膽，呈現一個更未經修飾的浴女，一個內心更赤裸也更寂寞的竇加。

PLATE 26

竇加（Edgar Degas, 1834-1917）

浴後

約1895年
畫布‧油彩
65.1×31.9cm
洛杉磯蓋提美術館

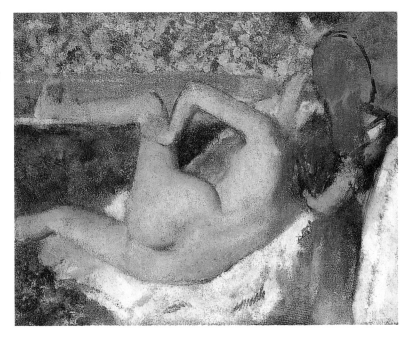

　　竇加晚年很少畫油畫，此作展現與粉彩不同的特質與技巧，色彩層次較為含蓄，但更具透明感。竇加筆下的浴女經常只露出背部，似乎在強調旁若無人的特質，畫中人任由傭婦擦拭身體與頭髮，以乖張的姿勢高舉一腿，跨在浴盆邊緣。浴盆邊緣似乎是畫家非常喜歡的支撐點，或是作為浴女主題的延伸，同時解決了一些肢體的平衡問題。女主角處在一種完全私密的放縱狀態，任何階層的女性都不太可能以此姿勢示人，甚至是面對情人，因為這個正在處理浴後擦拭的動作完全以功能為主，儘管一絲不掛，胴體光滑，卻不打算以色悅人，竇加引導觀者進入一個單純的瞬間，一種心無罣礙的唯美境界。

PLATE 27

竇加 (Edgar Degas, 1834-1917)

浴後的早餐

約1893-98年
畫紙‧粉彩
119.5×105.5cm
溫特圖爾美術館

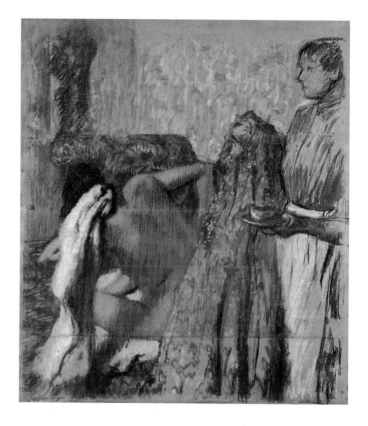

　　畫家冷眼看婦女進出浴盆，呈現一個幾乎不可能與人分享的秘境，畫中人肆無忌憚的蹲坐姿勢堪稱不雅，但卻無比真實，絕對以自我為中心，右側以寥寥數筆畫出的僕婦，一手高舉衣服，另一手端著咖啡，卻看不出吃力，或許她的飄忽感，正說明了在浴女的眼裡，僕婦隨侍在側，寧是屬於不能稱為存在的必然。

　　竇加以超然深刻的眼光，淡漠宛如世外之人，站在一個看不見的立場，來描寫當時社會再真實不過的世態。此作構圖較為複雜，情節鋪陳也更多曲折，畫家晚年似乎對社會人情更有感觸。

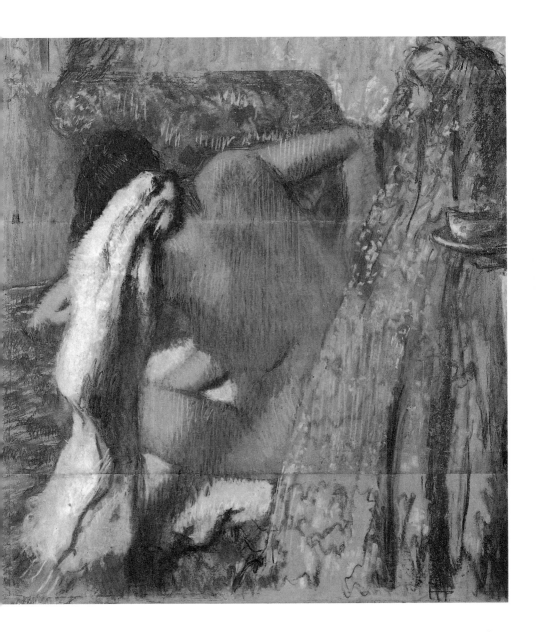

PLATE 28

竇加 (Edgar Degas, 1834-1917)

浴後

1889年
畫紙‧粉彩‧炭筆
121×101㎝
斯圖加特美術館

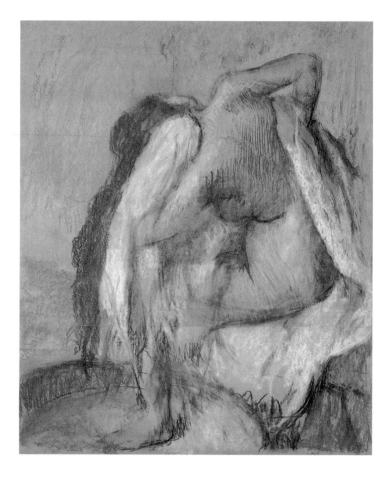

　　豐滿的棕髮女子浴罷坐在床邊，扭動嬌軀用毛巾擦乾身子與頭髮，竇加畫過大量的浴女，經常出現畫中人以毛巾擦拭濕漉漉長髮之一景，頭髮是線條的延伸，畫面的微妙動態，襯托看似未經修飾的體態，使之更加細緻豐富也更為耐看，竇加的女性美學曾經不見容於當世，但他絕非以醜為尚，而是早已超越了軀殼之外的美感。

PLATE 29

竇加（Edgar Degas, 1834-1917）

梳妝中的女子　約1894年　畫紙‧粉彩　95.6×109.9cm　倫敦泰德美術館

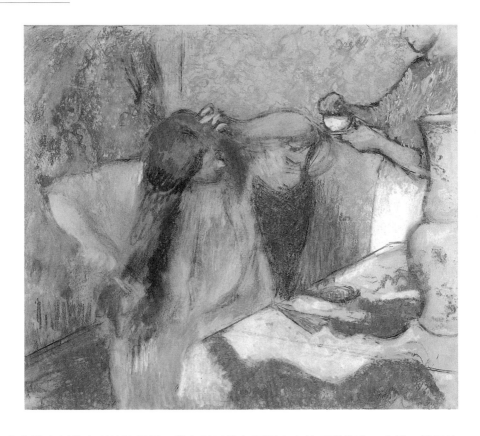

　　古典繪畫經常出現梳妝場景，賞心悅目的年輕裸女自然受到歡迎，也是一般男性藝術家樂此不疲的題材，竇加畫中的梳妝卻不屬於這種精雕細琢的過程，甚至呈現狂野的一面，女子用力拉扯長髮，充滿力道，似乎未達目的不能罷休，女子左右開弓的誇張姿勢，讓構圖略顯緊張卻更加穩定。此作以黃色調統合畫面，雙手奉茶的僕婦右側有一件青花瓷器，遙遙呼應左邊藍色的壁飾或幾乎變成平塗的衣物。整體調性柔美，單純中略帶感傷。

PLATE 30

竇加（Edgar Degas, 1834-1917）

浴後

約1900-10年

畫紙‧粉彩

80×58.4cm

俄亥俄州哥倫布美術館

　　此時，竇加的視力已嚴重衰退，心情也十分黯淡，雖然名氣越來越響，作品備受好評，但世間寵辱對他似乎已經事不關己。他依然熱中於畫浴女，這幅作品反映了畫家的眼疾，不過也說明了他的超越，不但超越自我、超越世俗所見，也超越了技巧控制與客觀觀察，畫中裸女肌膚是此作最主要的表現，周遭背景、浴巾、床單都任意簡化了。

　　畫家操之在我，畫筆隨興遊走，雖然他可能看不清筆下世界，但是他依然如故，冷於世道，只有對繪畫沒有忘情。

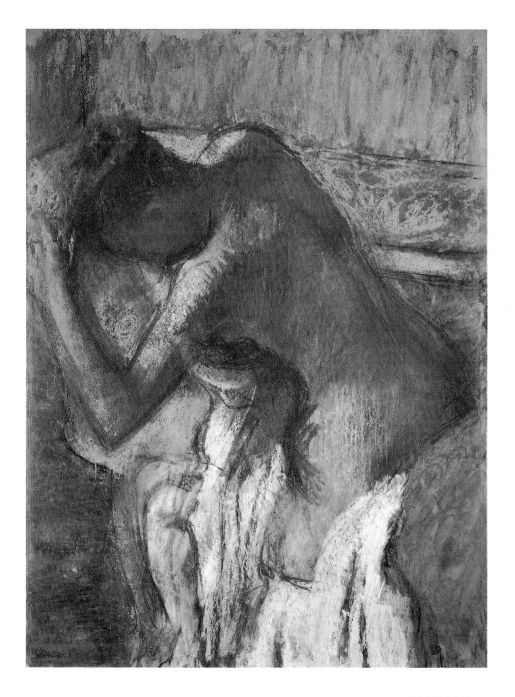

PLATE 31

阿瑪塔德瑪 (Lawrence Alma-Tadema, 1836-1912)
沐浴（一個古老傳統）

1876年
木板‧油彩
28×8cm
漢堡市立美術館

　　阿瑪塔德瑪生於荷蘭，1873年入籍英國，是維多利亞時期的代表畫家，作品在當時最為昂貴，曾受封騎士，集富貴功名於一身，然而阿瑪塔德瑪的命運可以說與維多利亞時代同興衰，由於現代藝術崛起，其作品被視為頹廢與墮落的象徵，受到刻意的排擠與忽略，以致在整個20世紀幾乎被遺忘，一直到了近年，世人才有機會重新認識這位特別的畫家。

　　1863年，阿瑪塔德瑪與第一任妻子到義大利蜜月旅行，旅程所見的龐貝古城等羅馬古蹟對他的創作產生了決定性的影響。從此，他認真投入龐貝古城的研究，以無比熱情在繪畫中重現羅馬時代的生活場景，地中海的陽光神秘地籠罩了他的畫室。

　　他筆下的羅馬澡堂流露出奇妙氛圍，既傷感又情色，畫面上維多利亞時期的模特兒，矯柔而慵懶，這些深具娛樂色彩的元素加在一起，強烈吸引了當時的上流社會與商紳。

　　這幅〈沐浴〉所呈現的奢靡場景，頗能說明畫家創作的精神狀態，與當時收藏者的品味所趨。畫中沐浴女子，無不各逞所能，盡力展露妖嬈美麗的肉體，豪華無比的澡堂陳設，宛如電影畫面，據說，曾經有好萊塢導演，把他的畫作當成拍攝羅馬時代劇搭景的參考資料。

PLATE 32

阿瑪塔德瑪（Lawrence Alma-Tadema, 1836-1912）
刮身器與海綿

1879年
畫紙・水彩
30.2×14.3cm
倫敦大英博物館

　　羅馬時代創造了雄偉縟麗的澡堂文化，規模恢宏的公共浴室不只是清潔身體的地方，更是時尚的社交場所，有閒有錢的社會精英在此高談闊論，飲酒享樂。澡堂也有提供按摩師服務，他們各有專擅，包括草藥、精油、拔罐和按摩等。除了專人服務，人們還使用各種造型、用途的刮身器以深層清潔皮膚。畫面上三位裸女正在享受洗澡的樂趣，左右兩位分別使用了刮身器，應該是一邊去角質一邊按摩吧，中間的一位則彎下腰在造型誇張的出水口前進行水療，水池前方有一大塊使用過的海綿。三位髮色各異的女子如三美神般擺出特定姿勢，畫家也許有意藉古典構圖提昇三位浴女的社會層次，但彰顯特定功能用品的沐浴場面，效果更像一幅旖旎的風俗畫或廣告圖。

　　羅馬人的沐浴過程複雜，更衣後先進入溫室，經過香敷塗油等程序，然後來到蒸氣室，接著才是浴室，彎月形的刮身器便是在這個階段使用，痛快刮去身上的污垢，仔細沖洗之後終於進入真正的重點活動，男男女女一起跳下水池狂歡。

　　早在希臘時期，男女共浴尚未形成風氣，但不論男女，希臘人沐浴時已經開始享用各種刮身器了。目前出土的青銅製刮身器，年代約在西元前4世紀末到3世紀初，據瞭解，古人不但用刮身器來刮去污垢和汗水，也用來除去運動員身上的香膏油脂。

PLATE 33

阿瑪塔德瑪〔Lawrence Alma-Tadema, 1836-1912〕

溫水浴室　1881年　畫布・油彩　24×33cm　利物浦列華夫人畫廊

　　浴後的裸女躺在墊著獸皮與綢緞被褥的臥榻上休息，扶著臀部的右手還拿著時髦的刮身器，左手輕搖羽扇，裸女高臥看起來非常愜意。此作上方背景淡雅，以強調幾乎佔據畫面大半面積的獸毛，對照出裸女細膩肌膚的光澤與質感。加上精心描繪的種種細節，靡麗的不像人間所見。

　　此作或可說明羅馬人對澡堂狂熱的程度，可不只是為了打理身體髮膚，從澡堂一隅即可證明此處也是尋歡之所。顛倒男女，追求的不但是身體的放鬆，更是以沐浴為名的放縱。

PLATE 34

阿瑪塔德瑪（Lawrence Alma-Tadema, 1836-1912）
浴場更衣室

1886年
木板・油彩
44.5×59cm
私人收藏

　　此作以側寫描繪浴場的更衣室，更足以説明羅馬澡堂的繁華，阿瑪塔德瑪擅長表達花朵、金屬、陶器等對照強烈的事物，以強化作品的質感與實感，當然也大有炫耀技巧的成份在内。他筆下的大理石尤其神乎其技，彷彿能把古代建材移山倒海的描繪功力，讓他贏得了「大理石畫家」封號。

　　雖然畫的是更衣室一角，綿延景深卻呈現忙碌、功能複雜的浴室景象，前景層次分明、花紋多樣的大理石地板，正好讓阿瑪塔德瑪痛快淋漓地一展長才，從這些大理石的細膩刻畫，可以想像畫家是多麼樂在其中，據説阿瑪塔德瑪身後除了留下大量作品給兩個女兒，龐大遺產還包括和一座佈滿大理石的大型畫室。

　　阿瑪塔德瑪不但不吝在物體質感上下功夫，包括人物的情境營造也十分戲劇化，前景身材優美頎長的女子睨視前方，神情似傲慢似挑逗，她背後則是一位直接了當脫光衣服的女子，對比之下顯得十分幽默，也是畫家自身人格特質之流露。

PLATE 35

阿瑪塔德瑪（Lawrence Alma-Tadema, 1836-1912）

冷水浴室

1890年
畫布・油彩
45.1×59.7cm

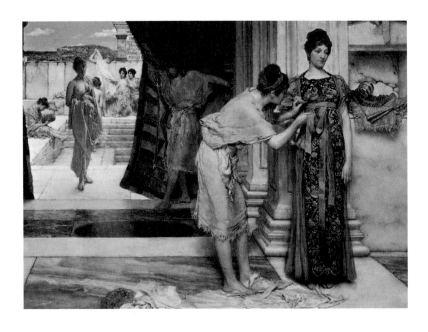

　　左邊畫面背景深處，露天冷水池水底的白色大理石正閃閃發亮，四處極目皆大理石建材，畫家不厭其煩地加蓋他心中的理想澡堂，池畔女子各逞所能，或袒胸露乳，或乾脆一絲不掛；正好對照室內之幽暗溫暖，一位由僕傭協助穿戴的仕女整裝待發。女子沐浴的幕前幕後就在布縵兩端上演。

　　阿瑪塔德瑪曾經深入古羅馬浴室遺址，一一拍照紀錄，還到博物館臨摹古物，透過還原古代場景的寫實功力，搭配田野調查所得知識，讓其作品別具說服力，十足吸引當代收藏家。此作與稍早的〈浴場更衣室〉構圖類似，都是前景有一組人物，背後延伸出穿透性的空間，另外安排一場群戲。畫家以空間遠近、人物疏密，顛覆一般構圖原則，使畫面更加精彩有戲，難怪在特定的時代如此受到愛戴。

　　畫面中公共澡堂的氣氛有點雜沓，不如其他作品壯觀美麗，事實上，羅馬澡堂的風華也隨著羅馬帝國逐漸瓦解而日趨黯淡。

PLATE 36

阿瑪塔德瑪

（Lawrence Alma-Tadema, 1836-1912）

卡拉卡拉澡堂

1899年　畫布・油彩
152.3×95.3cm　私人收藏

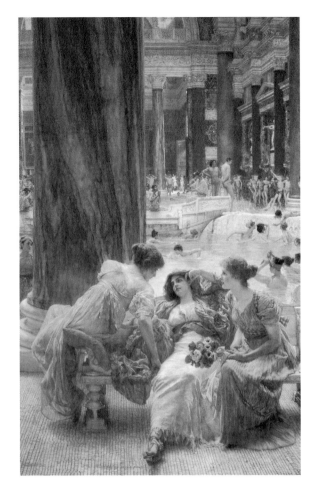

西元3世紀，卡拉卡拉皇帝准許公共浴室通宵營業，開啟了一個狂歡的風潮，飲食男女各取所需。卡拉卡拉澡堂建於西元212至216年間，阿瑪塔德瑪在遺址中尋獲靈感，綜合其他浴場的考證，重現了一個慾望橫流的浮華天堂。

主題赫然是一組古典三美神式人物組合，妙在這三位分別以正面、側面與背面呈現的青春美少女，竟然在澡堂裡盛裝上陣，她們一派天真爛漫，交換著悄悄話，似乎少不經世。更詭異的是背後男女混浴的盛大場面，他們洗澡、游泳、談話、嬉戲……，人人習以為常，這種不可思議的畫面恐怕在電影中都不可多見。

男女共浴的風氣與當時羅馬婦女的解放有關，此風由上流社會影響到各階層，雖然其他文化也不乏男女共浴的習俗，日本即其中之一，但任何共浴文化較之如此肆無忌憚、裸裎狂歡的卡拉卡拉澡堂恐怕還得瞠乎其後，難怪成為阿瑪塔德瑪靈感的活水源頭。

PLATE 37

阿瑪塔德瑪（Lawrence Alma-Tadema, 1836-1912）

最愛的習俗

1909年 木板・油彩
66×45.1cm 倫敦泰德美術館

畫家完成此作時已近晚年，畫面流淌著他引以為傲的高超技巧，強調澡堂壯麗宏觀之餘，人物的刻畫更多了一些幽默感，佔據畫面二分之一的大理石浴池，池水清澈見底，兩位裸體麗人翩然站在及胸的深水中嬉鬧，似乎完全不受水壓阻力影響。浴池後方進行著其他沐浴的程序，無比熱鬧。阿瑪塔德瑪醉心古羅馬浴室文化，吸引他的除了偉大的羅馬建築以外，細膩的女性生活題材，才是讓他與其擁護者樂在出入古今的理由吧。

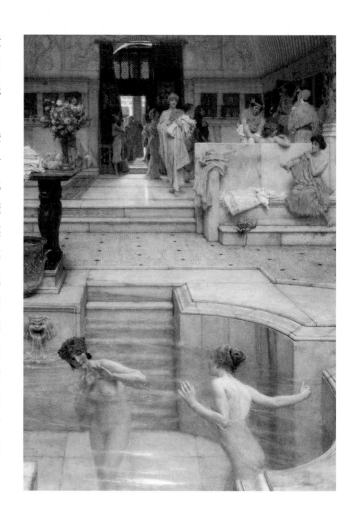

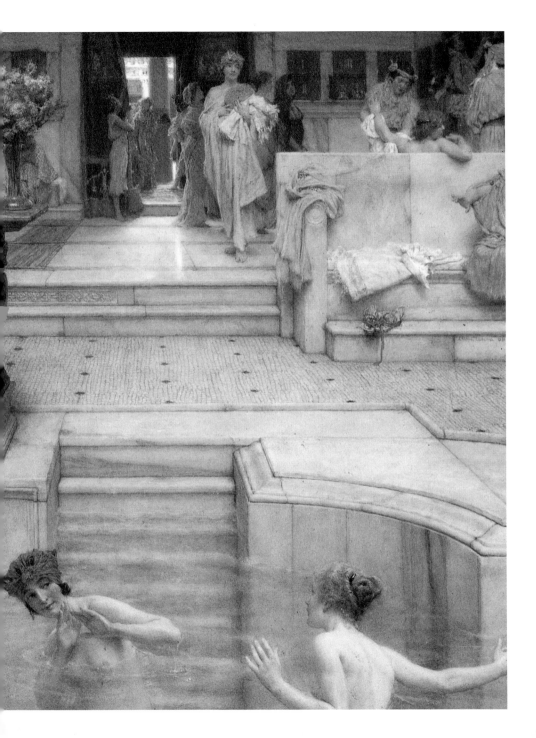

PLATE 38

塞尚（Paul Cézanne, 1839-1906）

跳水的浴者

約1866-67年

紙·鉛筆·水彩·膠彩

12.7×12.1cm

威爾斯加地夫美術館

　浴者系列是塞尚晚年作品最重要的題材，也是公認的代表作。此作完成的時間較早，算是塞尚探討浴者系列之濫觴，1890年代之後塞尚筆下浴者形象逐漸模糊，身體成為自然的一部份。畫面中的浴者顯然是男性，形象具體、肌肉有力，直撲水面，背景厚沉沉的遠山，則有如畫家胸中鬱壘，這一系列作品在近代引發心理學層面探討，但這應該不是塞尚所關心或感興趣的事了。

　塞尚參加官方沙龍幾乎屢戰屢敗，生前作品罕為人知，直到身後才獲得高度肯定。他一生留下近千幅油畫、數百幅素描和水彩，超過一個世紀以來，世界各地美術館無不以典藏他的作品為榮，可以說塞尚的榮耀正是來自對寂寞的檢驗，贏得身後盛名則是他始料未及的結果。

PLATE 39

塞尚（Paul Cézanne, 1839-1906）
坐著的浴女

1873-87年
畫布．油彩
21×23cm
俄亥俄州哥倫布美術館

塞尚關注掌握畫面
整體架構，遠大於描繪
特定對象與細節。越到
晚期，塞尚基本上放棄
對細節的交代。這一幅
浴女，雖然是同系列中
較少見的單一形象，但
她的外表已經不具個體
差異性的存在了，逸筆
草草，勾勒出來的青春
女子，只能分辨她的性
別與狀態。塞尚經過長
考，決定簡化一切，把
人物與自然融為一體，
稱之為和諧，但這個決
定也把他推向一條寂寞
的不歸路，或也可說是
成就他的大道。

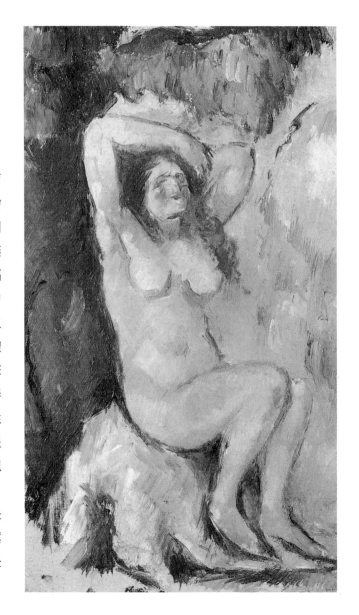

PLATE 40

塞尚（Paul Cézanne, 1839-1906）

三浴女圖

約1874-75年
畫布・油彩
19.5×22.5cm
巴黎奧塞美術館

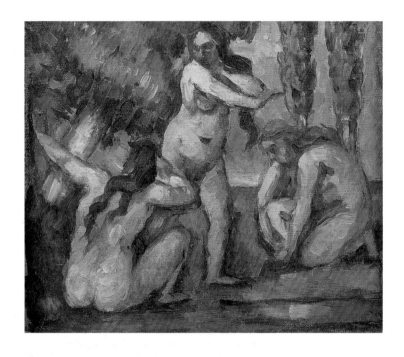

　　類似〈三浴女〉的主題，幾乎盤據塞尚往後之歲月。每一幅作品都是再次發現自然的頓悟，塞尚不但對創作提出大破大立的挑戰，也沉醉在近乎毀滅的自我重建過程。心境又悲壯又興奮，狀態簡直無以名之，只有一頭栽進更激昂的創作，更狂熱的探索，去揭開那個旁人無從窺探的奧秘。

　　露天三浴女，乍看為典型的傳統構圖，當時印象派畫家還跳脫不出這種情趣，但是塞尚是以裸體浴女的構成為基礎，與大自然形成共鳴共放的連結。畫家從樹林和裸女兩者之間，發現各種抽象結構，靈感取之不竭。畫家認為裸體浴女可以與四周環境融為一體，兩者之間沒有主題與背景的關係，都只是繪畫的元素。

　　畫面上三位浴女體態豐滿，四肢軀幹強而有力，在陽光下成三角構圖，更有如龐然大物，如此構圖安排顯然與當時審美的旨趣背道而馳，正是塞尚特立獨行的證據。

PLATE 41

塞尚（Paul Cézanne, 1839-1906）

三浴女圖

1875年
畫布·油彩
30.5×33cm
私人收藏

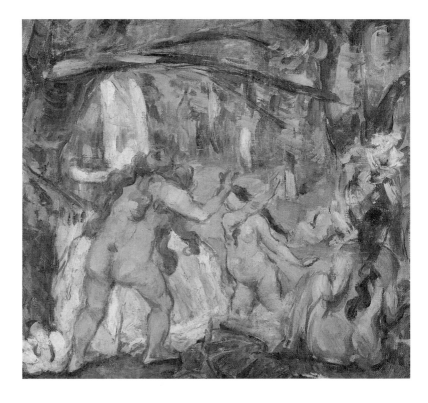

　　畫中其實不只三位浴女，人體只是構圖元素，裸女與森林連結的效果，才是畫家與之對話的基礎。此作筆觸近乎平塗，大量暖色調之間的對比，以每一色塊與色塊之間形成的筆觸，詮釋出人體、樹林、天空、草地與瀑布的關係。

　　塞尚認為，線條不存在，明暗也不存在，存在的只有色彩之間的對比。其晚期作品正是上述理論的體現，刻意忽略造型、質感、空間等表達，一心追求物質整體的和諧與體積感，至於真實性與合理性的問題，只能讓他嗤之以鼻吧。

PLATE 42

塞尚（Paul Cézanne, 1839-1906）

六浴女圖 1874-75年 畫布‧油彩 38.1×46cm 紐約大都會美術館

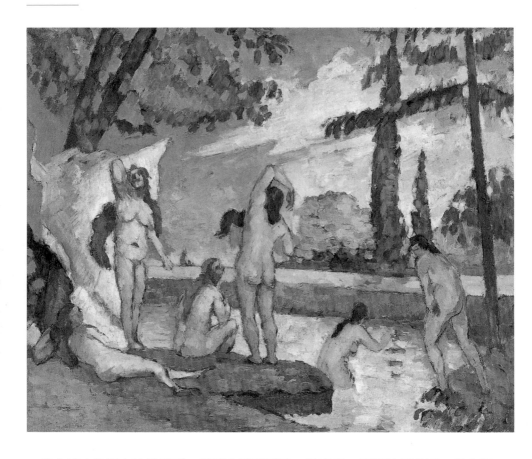

　　畫中盛大的裸女沐浴場面，卻讓人感覺不出一點春意，更遑論情色了。裸女姿態十分奇特，動作也不夠自然，人物彼此之間的距離與遠近空間的透視，都相當怪異，塞尚此時已宣告放棄表象的美，這在當時無疑是石破天驚之舉。此作畫面消失了時間、空間、對象與縱深，流露出幾分無畏的天真之情。

PLATE 43

塞尚（Paul Cézanne, 1839-1906）

五浴女圖　1877-78年　畫布・油彩　45.5×55cm　巴黎畢卡索美術館

　　塞尚試圖讓一群浴女表現出不同的姿勢，基於構圖需要，以及對比效果，裸體女子在他的繪畫裡無香無色，可以説只是單純的研究對象，這恐怕是塞尚的裸女讓當時觀者頗為惆悵的原因之一。

　　一直到晚年，塞尚依然跟他的浴女群像相依為命，並且不斷放大彼此之依存關係。這些作品不管尺幅大小，感覺上都顯得氣勢雄偉，宛如建築物一般實在。

PLATE 44

塞尚（Paul Cézanne, 1839-1906）

三浴女圖

1879-82年
畫布・油彩
55×52cm
巴黎小皇宮
博物館

　　陽光下的裸體女子，露出一身結實肌肉，堪稱虎背熊腰的體態，遙想當時人們見到這幅畫的駭異表情，不禁失笑。塞尚完全拋棄傳統裸女繪畫應該具備的條件，故意反其道而行，畫中裸女既不細膩、也不優雅，根本無法以欣賞美女的角度視之，畫面是許多交錯的色塊與筆觸，直接而有力。

PLATE 45

塞尚（Paul Cézanne, 1839-1906）

浴女圖　1899-1904年　畫布‧油彩　51.3×61.7㎝　芝加哥藝術機構

　　此作以寫意的表現獨樹一格，非常具有詩意，可以說是浴女系列作品中最為成熟、藝術造境極高的傑作。塞尚意在超越時間與空間的存在，作品中看不出個體的說明性，對他來說，追求並體現永恆內在精神，才是創作最崇高的意義。

　　塞尚認為：「一切物體均可還原為圓錐、球體、圓柱。」他在繪畫裡印證自己的銘言，他對人體、風景與靜物之詮釋，其革命性遠超過當時各種理論與主張。

PLATE　46

雷諾瓦 （Pierre-Auguste Renoir, 1841-1919）
浴女與獵犬

1870年
184×115cm
聖保羅美術館

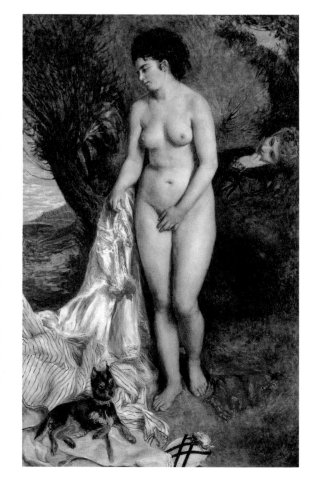

　少年雷諾瓦曾在父母安排下到瓷器工廠當學徒，以細緻筆觸畫出花卉、靜物與人物，瓷器彩繪的訓練，在他後來的某些作品，依然有痕跡可尋。同時，他也利用忙閒到羅浮宮臨摹大師之作。離開陶瓷廠之後，他又到一家專門為傳教士製作手繪簾幕的工廠謀職，也就是說開始創作之前，雷諾瓦必須先克服現實生活。1862年，他終於進入巴黎美術學院求學，遇見莫內、薛斯立與巴吉爾，開始暖身走上畫家之路。

　這幅風格樸素寫實的浴女，曾在巴黎官辦沙龍展出，傳統繪畫遺風依舊在，古典氣質與構圖都與三年前被沙龍拒絕的〈狩獵的黛安娜〉類似。此時年近三十的雷諾瓦，似乎對自己擁有的才份還不夠肯定，自信心載浮載沉，但畫面上蘊藏的某種狂熱已經呼之欲出。

PLATE 47

雷諾瓦（Pierre-Auguste Renoir, 1841-1919）
浴女圖

1876年
畫布・油彩
92×73cm
莫斯科普希金美術館

　　女子深情款款對某處凝視，臉頰嫣紅，體態既矜持又放肆，是閨房中的出浴時分吧？三十五歲的雷諾瓦已成為展覽經驗豐富的畫家了，畫中輕熟女眼神流露出幾分畏怯，似乎也在呼應畫家剛脫離初生之犢的心境，處在欲放欲收之間不確定的狀態。

　　雷諾瓦筆下女子被公認是世俗的、歡愉的，此作卻有種朦朧的感傷，豐肌秀骨之下浮現蒼白的透明感，肉體隱含的詩意多過慾望，在雷諾瓦作品中並不多見。

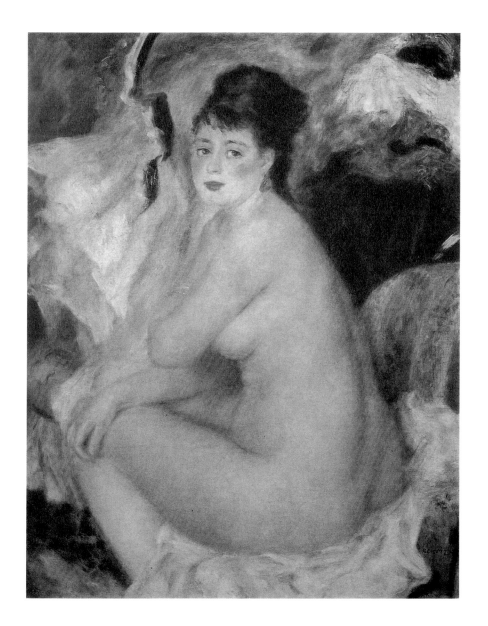

PLATE 48

雷諾瓦 (Pierre-Auguste Renoir, 1841-1919)

金髮浴女

1881年
畫布‧油彩
81.8×65.7cm
麻州克拉克藝術機構

　　進入中年以後，雷諾瓦畫風逐漸改變，一部分是把重點轉向人物輪廓的觀照，放鬆對時間與光線的考量，但裸女依然是他永恆的功課。

　　雷諾瓦近乎本能地選擇創作主題，尤其是豐滿健康的美麗女子，他以描繪鮮花水果一般的平靜心情畫下各色裸女圖。這幅體態豐腴的金髮浴女，充滿青春氣息，容貌有如蓓蕾，肌膚明豔照人，既貴氣又秀氣，是這個階段雷諾瓦眼裡的完美形象，風格迥然有別於他早期作品的傳統氣息，與晚期作品所釋放的原始野性也大異其趣。此作之裸女分不出暴露在陽光或燈光下，畢竟交代風景細節對雷諾瓦來說一向不重要，他把注意力完全投入到心中的女神。

　　雷諾瓦以人物肖像成名，那些甜美、豐滿又膚如凝脂的裸體女子，在印象派作品中絕無僅有。

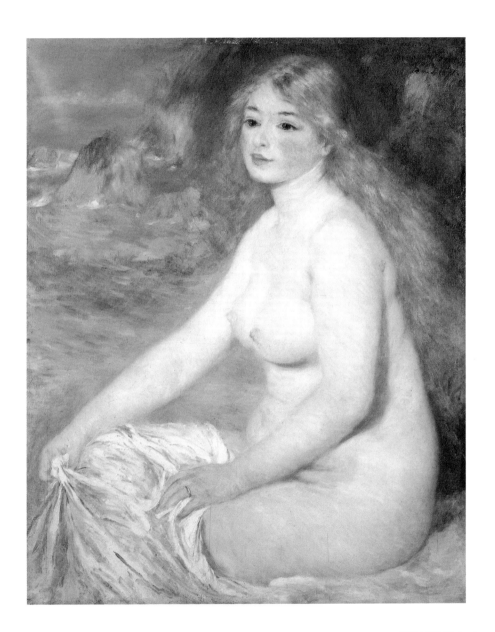

PLATE 49

雷諾瓦〔Pierre-Auguste Renoir, 1841-1919〕

浴後

1888年
畫布・油彩
115×89cm
私人收藏

　　浴女系列對雷諾瓦來說，似乎是永恆的夢幻，那些容貌鮮妍、姿態撩人、身軀豐滿的浴女，看起來天真、歡悅、健康、溫暖，甚至蘊藏野性。畫下人間歡樂，是雷諾瓦信奉一生的信條，而裸體浴女，對他來說則是極樂吧？的確沒有什麼主題，能夠如此雅俗共賞，讓畫家與擁護者都窮追不捨，樂於服下這一帖讓他們永遠維持在熱戀狀態的魔藥。

　　雷諾瓦儘管熱愛裸體之美，卻不是一位輕浮的藝術家，此作把人物在畫面居中，露出側臉的少女一臂抬高一手橫過乳房下方，眼神俯視扭轉的腰身，動作非常複雜，牽扯到骨骼、肌理、皮膚之細微變化，精妙的動態之美，觀者一不注意很容易失之交臂，背景以即興表現來中和可能過度集中人體觀照造成的緊張感，全作在粉色調中取得協調。

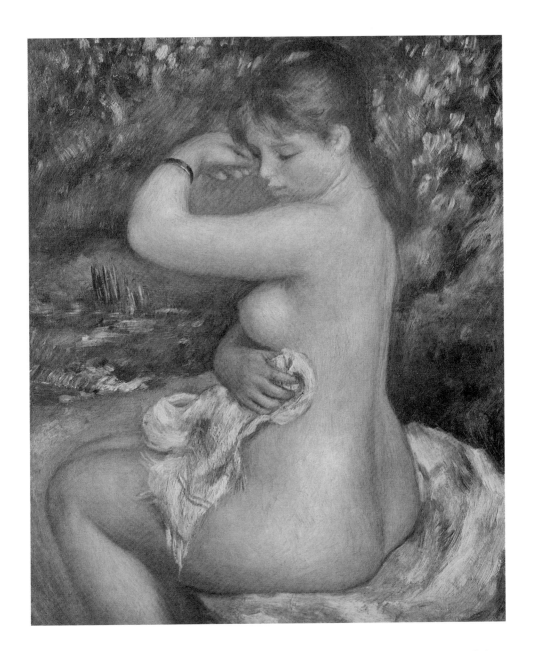

PLATE 50

雷諾瓦（Pierre-Auguste Renoir, 1841-1919）

坐著的浴女

1883-84年

畫布·油彩

119.7×93.5cm

哈佛大學佛格美術館

　　風和日麗的午後，無人野溪流水潺潺，年輕姑娘來到溪邊肆意褪去衣衫，盡情享受自由與溪水的沁涼。女子體態豐盈充滿彈性，在雷諾瓦眼中豐滿的女子始終魅力無窮。

　　其實，這幅作品非常單純，沒有故事，沒有設定主題，畫中人的姿態也沒有什麼特殊意義，她雙手拖腮端坐畫面，目的在維持構圖的平衡。但是此作主角較之其他浴女作品似乎容貌更加出眾，為了強調她的豔光，背景的表現自然淡出了，正如畫家所願。雖是寫實人像，但表達的元素卻具有抽象性，由結構支配畫面，同時滿足看熱鬧與看門道的欣賞者。

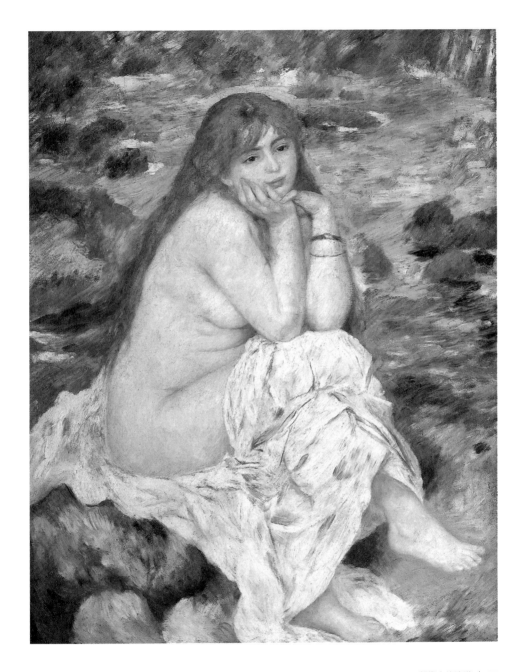

PLATE 51

雷諾瓦 (Pierre-Auguste Renoir, 1841-1919)

浴女圖　1884-87年　畫布・油彩　117.8×170.8cm　費城美術館

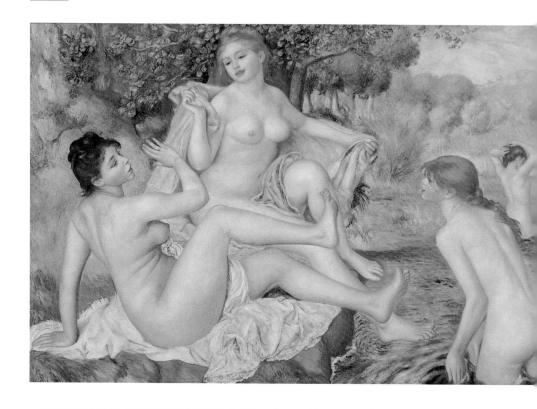

　　雷諾瓦不像許多印象派畫家那樣熱烈追求光，他有更重要的目標。1880年代之後，雷諾瓦加強畫面的裝飾性，以輕憐密愛的筆觸，畫出陶瓷彩繪般的美麗肌膚，建立了更明確的形式。

　　雷諾瓦本人對這幅作品寄望甚高，在完成構圖之前至少經過十幾次習作，他得意的認為自己跨出了一小步，但是作品發表之時，並沒有得到讓他滿意的評價。所幸，此作後來成為雷諾瓦最廣受喜愛的名作之一。

　　畫中浴女，個個身材豐滿、神采飛揚，胸脯、手臂、雙腿和豐臀表現得十分誇

張，創作此畫之時，雷諾瓦正沉醉新婚生活，心情就像畫面上的年輕女子，手舞足蹈盡情享受著春光，顯現出畫家當下的自信與愉悅；極度誇飾的美色，顯然是在畫室中完成，雷諾瓦已經和印象派越行越遠。

PLATE 52

雷諾瓦

(Pierre-Auguste Renoir,
1841-1919)

浴女圖

1905年
畫布・油彩
83.9×64.8cm
聖保羅美術館

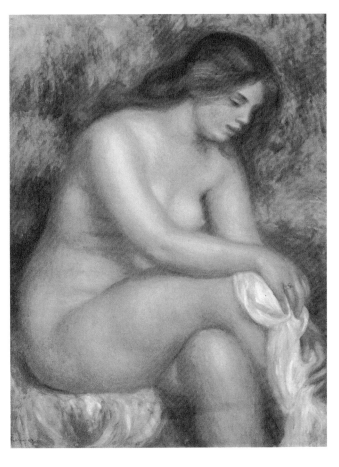

雷諾瓦晚年的浴女題材又有所突破，這幅〈浴女圖〉深具代表性。較之稍早發表的浴女系列，畫中女子線條已經不那麼明確，色彩更為柔和，帶著搪瓷彩繪般光澤的肌膚，散發出朦朧暖意，女子臉龐也不如往日清秀，似乎蘊藏一股母性，或是一種更原始的氣息，舉止也褪去青春妖嬈，變得略帶遲鈍，卻更形大器，也更為耐看。

雷諾瓦認為繪畫的意義，並非探索科學性的光線分析，也非呈現苦思冥想後的造型與色彩，而是要帶給觀者愉悅，甚至當做掛在牆上裝飾品也是一樂。

PLATE 53

雷諾瓦

（Pierre-Auguste Renoir,
1841-1919）

浴女圖
———
1910年
畫布・油彩
172.7×129.5cm
貝爾格勒塞爾維亞
國立美術館

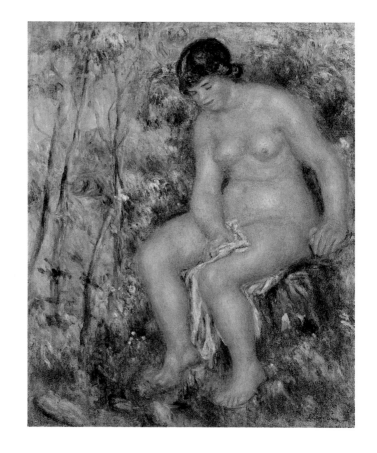

　　1910年代，雷諾瓦終於在有生之年看到自己的作品被懸掛在羅浮宮中，他於1919年逝世。

　　晚年的雷諾瓦飽受風濕之苦，但仍然持續創作浴女系列，此階段的裸體表現，不再是妖嬈少女的嬌軀，而呈現地母般的渾厚有力，甚至不避諱表現出一種未經修飾的笨拙。這幅作品堪稱雷諾瓦經典之作，也是最動人的浴女圖之一。模特兒不再強調身材姣好、外型甜美討喜，畫中裸女容貌如村姑，雙膝微張，仔細擦拭浴後的大腿，表現出實在的生活面貌，她的視線不投往任何地方，姿態也不打算取悅任何人，如在無我無他之境。

PLATE 54

卡莎特（Mary Cassatt, 1844-1926）
孩子的沐浴

1880年　畫布‧油彩　100×65.8cm
洛杉磯郡美術館

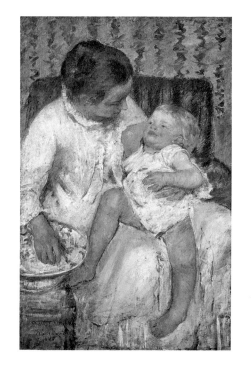

　　卡莎特是美國第一位印象派畫家，也在歐洲印象派史上佔有一席之地。她生於美國費城殷富家庭，一心嚮往歐洲藝術風潮，一番遊歷之後，如願加入了印象派畫家的行列，早期畫風受馬奈影響，後來與竇加深交，兩人志趣相投，維持長達數十年的情誼，作品也曾留下類似竇加的瞬間印象。

　　卡莎特終生未婚，也沒有孩子，卻對母與子的題材情有獨鍾，畫了許多母子之間的溫馨情景，她曾經自嘆「作女人是失敗了」，不過，她的我行我素貫徹了一個奇女子的人生，成為世所公認的傑出畫家。

　　不同於男性畫家大多傾向描繪賞心悅目的女子，卡莎特選擇的模特兒常是身邊的友人，畫面場景多半出自家庭與人際關係，對當時一般男性畫家來說，卡莎特對女性形象的詮釋，可說是劃時代的見解。她筆下的女性總是身分高貴，品味出眾，一方面固然因為本人出身名門之故，部分也反映了畫家的價值觀與當時女性地位提昇的趨勢。

　　這一幅母子圖，抱著孩子的母親，一手還浸在水盆裡，全神貫注凝視著愛子，幼兒則表現出無比放鬆的憨態，以滿心信賴回敬母親的慈愛。為孩子洗澡，在當時應屬偶而為之，時人多以擦拭代替全身沐浴，因此畫面上的孩子穿著衣服，母親衣著整齊；卡莎特以女性角度畫下了真實的沐浴場景，毫無情色成分。

PLATE 55

卡莎特（Mary Cassatt, 1844-1926）
沐浴的孩童

1893年
畫布·油彩
100.3×66.1cm
芝加哥藝術機構

　　為女兒洗澡的母親，正細心摩挲著孩子的小腳丫，母女的視線都投向那一只淺淺的小水盆。穿著優雅的母親，四平八穩抱著孩子，安詳的居家景象卻一點也不顯得單調平凡。卡莎特描繪的母子系列作品很少正視畫面，其形式與風格主要在表現母職形象，並不誇耀或強調母愛神聖，其心理層面的涉獵非常具有現代感。

　　畫面上母親在鋪著地毯的房間裡為孩子洗澡，右邊的水瓶與搪瓷水盆是當時普遍的沐浴用品，一直到19世紀中期以後，歐洲都市因水管工程的進步，得以把水源直接連接到各家各戶，鑄鐵鍍釉的家用浴缸才進入私人浴室，現代沐浴產業因此應時而生。

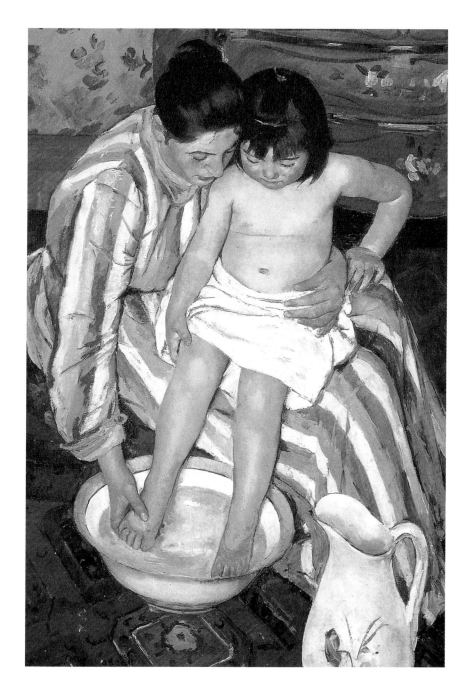

PLATE 56

卡莎特

（Mary Cassatt, 1844-1926）

母親懷抱孩子

19世紀末
畫布‧油彩
81×65.5cm
畢爾包美術館

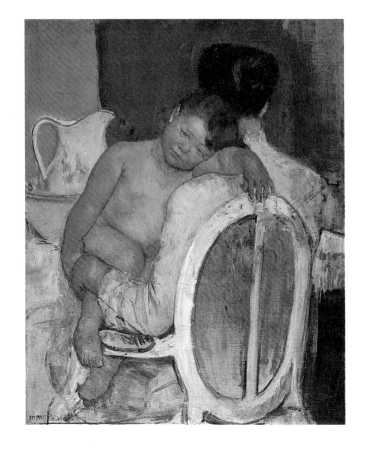

　　卡莎特作品多以女性社交與私人生活為主，母親與孩子的親密關係，被公認為最成功的題材。

　　相較於當時乃至傳統多數男性畫家習以為常把女性裸體當成靜物或自然的一部分，卡莎特相當不以為然，她筆下的女性自尊、自重，而且自信滿滿，完全不同於傳統被動的女性角色。畫中母親背向畫面，即使看不到表情，其高雅氣質仍然有懾人之感，剛洗過澡的孩子搭在母親肩上，慵懶的眼神凝視遠方。

　　卡莎特的母子圖除了顯而易見的親密情愫，其作品所欲傳達的母性角色與社會關係也值得注意。

PLATE 57

卡莎特

（Mary Cassatt, 1844-1926）

沐浴的女子

———————

1890-91年

銅板畫

36.4×26.9cm

芝加哥藝術機構

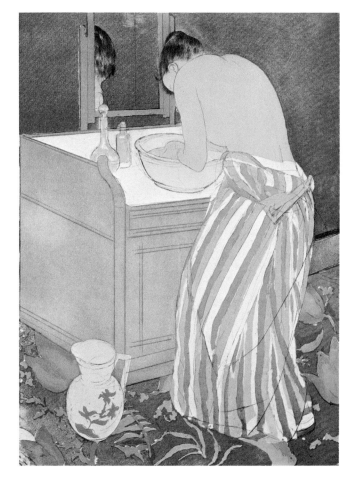

　　1890年代，卡莎特受日本浮世繪影響，製作了一系列彩色版畫，並且深有心得，此作甚具代表性。畫中浴女背對畫面，與男性畫家常作正面全裸的浴女圖動機顯然大異其趣。此處浴室已漸具規模，出現了附設鏡子的梳洗台，左下角的水瓶繪有東方樣式的花卉，全作在和諧的色調下，呈現溫馨自得的氣氛。卡莎特作品中的場景主要為家庭空間，非常強調隱私，即使出現在浴室，女子身體的重點部位都有所遮蔽，跳脫傳統以色悅人的角度。

PLATE　58

孟克（Edvard Munch, 1863-1944）

沐浴中的男孩

1895年　畫布・油彩　83.5×100㎝
奧斯陸市立孟克美術館

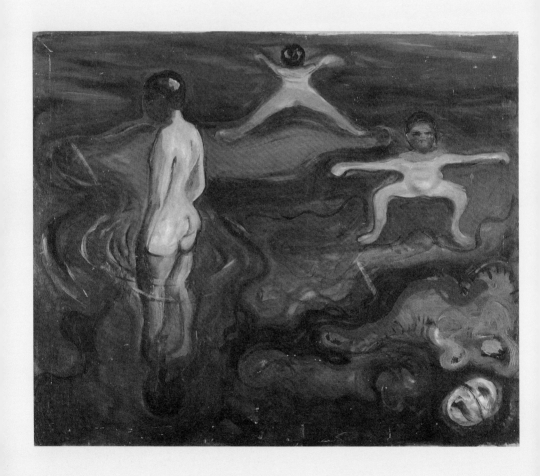

PLATE 59

孟克（Edvard Munch, 1863-1944）

浴者　1907年　畫布‧油彩　112×90cm　私人收藏

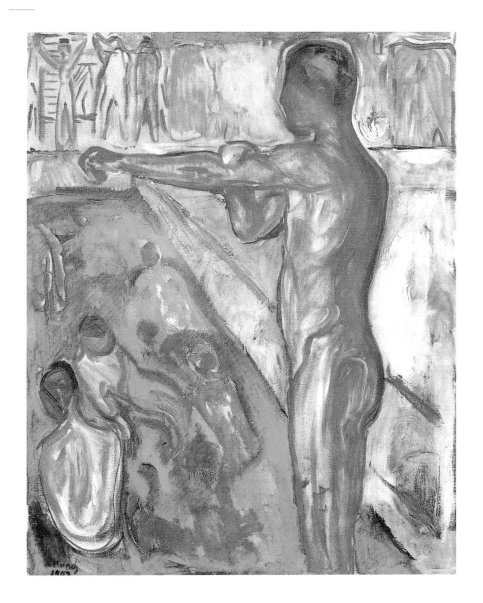

PLATE 60

孟克（Edvard Munch, 1863-1944）
浴男

1907年　畫布‧油彩　206×277cm
赫爾辛基美術館

　　這三幅畫中赤裸裸的浴者都是男子，孟克也畫過不少裸女的題材，但偏偏視野不及於沐浴。年代較早的〈沐浴中的男孩〉，曠野中三位裸體男子，靠近畫面右邊的兩位呈現出水中折射的奇妙身形，與其說正在沐浴，更像浸在孟婆湯裡起不來的幽靈，倒映水中的藍紫色天空沈重如羅網，水底糾纏的蔓草就像拋不掉的過去，讓他們載浮載沈，永遠也靠不了岸，左側下半身立在水面下背對觀者的一位，則突兀如水底冒出的岩石，孤獨無語，畫面完全浸透了孟克式的悲哀。

　　〈浴者〉與〈浴男〉發表於同一年，看似平常男子洗澡的畫面，構圖卻十分荒誕，誇張的透視，以致遠處浴者恍如身陷險境，變形的人物正苦苦掙扎求救，畫面呈現的氣氛雖然不是典型的孟克作風，畫的依然是他的無常人生。

　　被稱為「北歐表現主義」先驅的挪威籍天才畫家孟克，一生飽受精神衰弱與家族精神病史折磨，他五歲喪母，接著失去替代母親的姐姐，患有精神疾病的父親，不斷向子女灌輸地獄的觀念，而且罪人永遠不能獲得饒恕。長大後，他幾度歷經苦戀，卻無一修成正果。悲傷、挫折接踵而至，讓孟克幾乎應付不暇，奇妙的是，決定成為畫家的他，卻彷彿能穿出軀殼觀察自己的精神狀態，如真實所見畫出惡夢般的場景。孟克作品表現人類內心的大悲大苦，讓觀者也想跟著哭泣、吶喊，引起不可思議的共鳴。

　　孟克遺言將所有的作品捐贈給奧斯陸市，1963年挪威奧斯陸市孟克美術館開幕。館中收藏超過千件作品，以及照片與資料，是全世界收藏孟克作品最多的美術館。

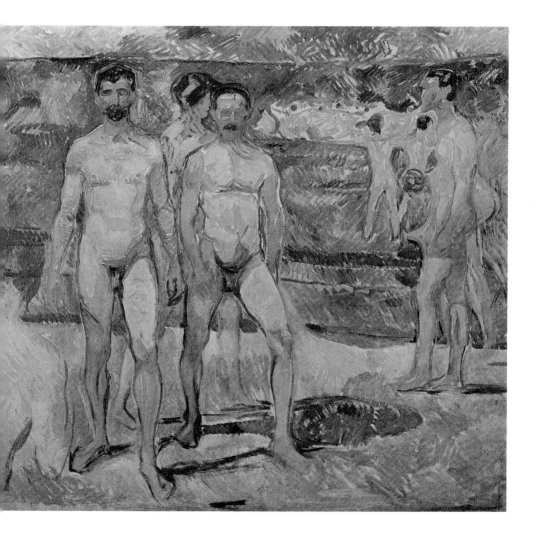

PLATE 61

羅特列克

（Henri de
Toulouse-Lautrec,
1864-1901）

浴盆邊的女人

1896年
石版‧印刷
39.6×51.9cm
紐約現代美術館

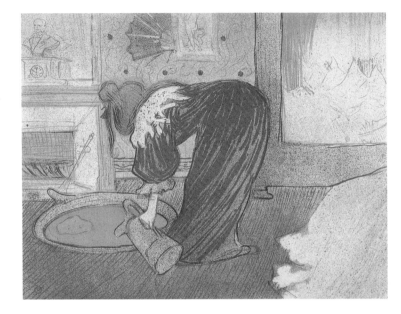

　　羅特列克非常喜歡以妓女為模特兒，勤於描繪她們的私生活，無意間留下了當時一幅幅人間奇情。〈浴池邊的女人〉可能就是妓院一景，她們幾乎把羅特列克當成自家人一般，熟悉到忽略了這個男人如炬的目光，在他面前無拘無束過起日子來。畫面上是一名僕婦正在準備洗澡水的場面，淺盆、水瓶與海綿等沐浴用品交代得非常仔細，有如風俗畫的表現，女子高舉臀部的誇張造型，與寫實的場景對比之下，充滿喜感與戲劇性，由此作也可發現羅特列克為日本浮世繪著迷的痕跡，畢竟那些華麗的色彩，撼人的情色氛圍，在在與他心意相通。

　　羅特列克生於貴族之家，可惜雙腿骨折致殘，繼承人的光環也因此黯淡，所幸在母親的栽培下，羅特列克逐步成為專業畫家。然而，當他迷戀上蒙馬特的夜生活時，學院派的那一套也隨之煙消雲散，他眼裡只存在販夫走卒、馬戲團演員與妓女等小人物的悲歡，他以功力了得的速寫加上扭曲誇大特徵的絕活，形成招牌畫風。總在酒酣耳熱後，他畫下這些患難知己的嘆息，沒想到這些嘆息最後化成了一口仙氣，吹進他的作品使之有了不朽的靈魂。

PLATE 62

羅特列克

（Henri de Toulouse-Lautrec,
1864-1901）

浴女

———

年代未詳

紙板·油彩

58.4×40.6cm

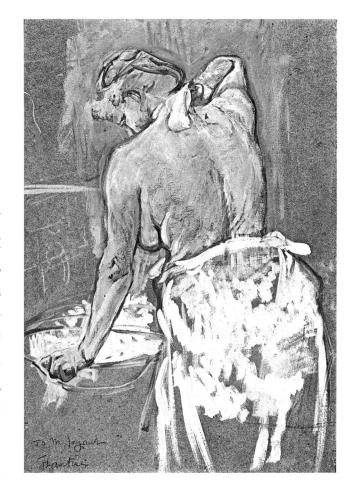

　　畫面裡的模特兒可能是羅特列克熟識的妓女，此作不在意表現她的美麗，更談不上氣質，而是卸妝、卸除心防後的真面目。雖然看不見五官，但觀者依然可以從她全身疲倦的肌肉，感受到生活對她來說有多麼無奈。定居蒙馬特之後，羅特列克沈浸在聲色場所，畫著繁華如夢的背後，畫中人自是為生活打滾的風塵中人。

　　羅特列克筆下既不歌頌也沒有譏諷，他以淺色反白效果將色彩塗在原色紙板上，刻意露出底色，讓畫面具有透明感，以簡潔的筆法強調浴女視而不見的一面鏡子。此作用色單純，只有白色與白色混合的藍與綠，女子髮膚用了少量的暖色系，正好與底色呼應，看起來是隨興之作，但一樣存在畫家的用心講究，與渾然天成的才分。

PLATE 63

羅特列克

(Henri de Toulouse-Lautrec, 1864-1901)

紅髮（梳妝）

1889年
紙板·油彩
67×54cm
巴黎奧塞美術館

　　羅特列克深受竇加影響，他的浴女也經常只露出背面。此作構成嚴謹，用筆用色講究，是畫家刻意追求表現的力作。羅特列克堅持以人物素描為創作元素，但此作相較於他的世間百態，難得出現感性的詩意，畫家站在模特兒後面，近乎保護者的姿態，內心充滿了憐惜，他以優雅協調的色調，謹慎的筆觸，畫著眼前女子，四周沐浴用品雜陳，女子坐姿邋遢，但此作好像輕輕披上一層面紗，製造出不容批判的距離，畫中人絕對不是女神，也不是尤物，更像姊妹或親人，是畫家心有所感，使之微微發出光芒。

　　這靈光乍現的一景，反映了羅特列克完美的身心狀態，可惜不是常態，1899年，酒精中毒加上疾病纏身的羅特列克一度因精神崩潰被送進療養院，1901年，以未滿三十七歲的英年離開人世。

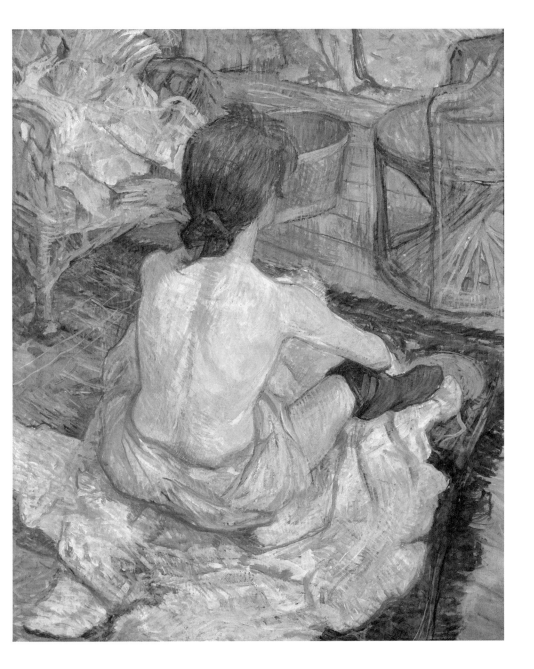

PLATE 64

波納爾

（Pierre Bonnard, 1867-1947）

浴者

1893年 木板‧油彩
34.9×26.7cm 私人收藏

　　被喻為法國先知派大師的波納爾，是活躍於19世紀末、20世紀初的優異畫家，作品多以日常家庭場景入畫，他要求模特兒四處走動，他畫的是現實一瞬間的失落與存在。波納爾無意提出革命性的理論，但堅持不為消遣而畫，不為美景而畫，他以詩人的內在，與藝術家本質創造了一個可望不可及的神秘宇宙。

　　波納爾深為浴女與浴室的場景著迷，一生中畫了許多類似題材，這些好像籠罩在霧中謎樣的畫面，非常令藝評家與觀賞者著迷。此作是波納爾早期的浴女作品，也是少數以戶外取景的浴女圖，裸體女子青春俏皮，彎著腰舉著雙手遊戲一般的姿勢，像是在花園水池邊發生的一場夢，而畫家在此與少女邂逅驚夢。這一年的年底，二十六歲的波納爾與他的生命伴侶、永遠的模特兒瑪特相遇。

PLATE 65

波納爾

（Pierre Bonnard, 1867-1947）

浴室鏡子

1908年 木板‧油彩 120×97cm
莫斯科普希金美術館

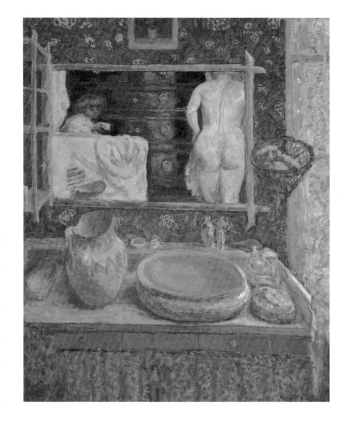

　　波納爾喜歡把窗戶與鏡子安排在畫面的顯著位置，有人認為這是他的一大創舉，然而，在他幽閉的世界裡，玻璃倒映的幻影何嘗不是為了容納更多真實的存在？

　　波納爾描述他的創作方式是：觀察、筆記、幻想和回憶。因此，歲月如夢，也就自然化為創作的一部分了。波納爾最著名的作品是他貫徹終生以瑪特為模特兒的浴女系列，在這些作品中，波納爾筆下的瑪特，永遠維持著少女形象。這幅浴室一景，畫家從鏡子裡看著盥洗後的女子，鏡子只出現她頭部以下的軀體，而且切割掉右肩部位，讓畫面更不受限制，裸體女子正在擦拭身體，旁邊出現一位著衣女孩，當時的浴室經常只是臥室一角的空間，因此鏡裡出現的可能是更多的故事。

　　畫面上明鏡如洗，鏡架前的盥洗用品，相較於後來逐漸出現其他的流行樣式，顯得傳統許多。由於瑪特極為熱中洗澡，波納爾的浴室畫面，無意間訴說了一個浴室產業的興盛史。此作波納爾也借鏡了日本浮世繪構圖，另成一格，平凡的場景因此富有奇情色彩。

PLATE 66

波納爾（Pierre Bonnard, 1867-1947）

梳洗

———

1914-21年
畫布・油彩
119.5×79cm
巴黎奧塞美術館

　　鏡子是波納爾非常依賴的元素，透過幻影，也許讓他更樂於面對現實。此作構圖單純，裸女對鏡擦拭身體，右肩及手臂被切割於畫面之外，卻出現在鏡子裡，巧妙延伸了畫面，又另闢一處可瀏覽室內的景窗，波納爾借一面鏡子詮釋了空間之奇。

　　一切鋪陳，都是為了襯托浴女這個主題，她鮮妍的肉體，因為鏡子阻擋在前而與現實隔絕，卻又透過鏡面的反射充分展現，意境超越了實際所見，女子豐饒的肉體也因此顯得高雅含蓄許多，鏡面安排有別於其他出現在浴缸中的浴女系列，前者是光影，後者是水波，但同樣說明了波納爾豐富的內在層次。

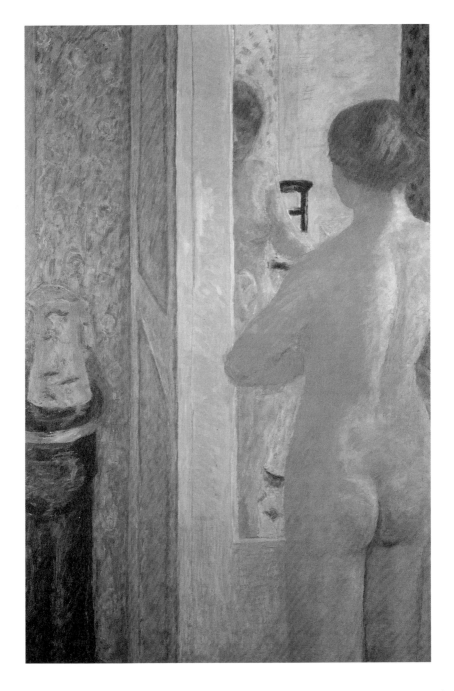

PLATE 67

波納爾（Pierre Bonnard, 1867-1947）

浴盆中的女人，藍色和諧　約1917年　畫布‧油彩　46×55cm　私人收藏

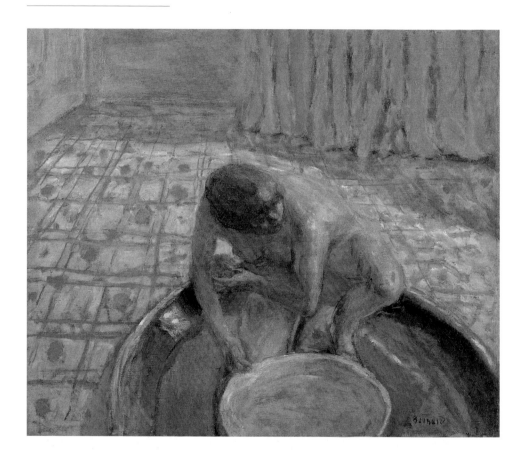

　　波納爾的繪畫不只是寫實，更將現實予以詩化，他把裸女肌膚、浴室場景，浴盆的一絲閃耀，融入無邊的洞察力與想像力，畫下生活的平實與驚奇，愛情的苦與樂。

　　畫中彎著腰拿著海綿的浴女置身在平底圓形浴盆中，大盆裡還浮著一個洗臉用的小水盆，大圈小圈重疊，形成有趣的環狀輻射，搭配動作中的浴女，讓畫面處於游

移般動態。浴室地板的藍色彩色磁磚、後方的彩色布簾，也是波納爾深感興趣的部分，色彩如織，呈現纖細婉轉之美。

PLATE　68

波納爾（Pierre Bonnard, 1867-1947）
浴女背部

約1919年　畫布・油彩　44.1×34.6　倫敦泰德美術館

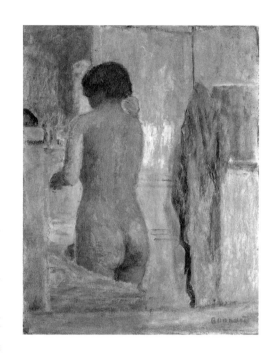

1893年，二十六歲的波納爾邂逅了二十四歲的瑪特，這位神情如驚弓之鳥的瘦弱女子自稱無親無故、無依無靠，很快盤據了波納爾的內在，並且成為他的終身伴侶、永遠的模特兒。瑪特身體衰弱、神經過敏，厭惡社交與人群，隨著她的病情加劇，他們只好逐漸隱退到只有兩個人的世界，波納爾也許曾經為此深受困擾，但是幾乎與世隔絕的生活對他的繪畫事業來說，卻是十分理想的安排。1925年五十八歲的波納爾才與瑪特正式結婚，但並未通知家人，瑪特一直扮演畫中人的角色，直到1942年病逝以後，波納爾仍然以她的形象入畫，瑪特出現在他近四百幅作品之中。

此為波納爾最成熟的作品之一，為愛侶打造的精緻浴室似乎讓他也感染了興奮之情。波納爾曾經特別為浴室鑲上灰藍色的彩釉磁磚，裝上自來水與搪瓷浴缸，設置了暖氣設備等，當然，這一切都是為了近乎神經質頻繁沐浴的瑪特，不管是為了治病的理由或單純潔癖，瑪特經常待在浴室裡，奇妙的是，處在同一個屋簷下的波納爾對瑪特入浴的畫面百看不厭，竟是面對千變萬化的風景，下筆達到隨心所欲的境界。

PLATE 69

波納爾

（Pierre Bonnard, 1867-1947）

浴缸中的裸女

1925年　畫布·油彩
103×64cm　倫敦泰德美術館

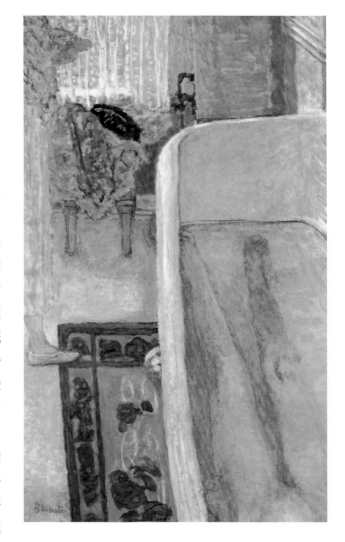

此作只能看到瑪特的下半身，她修長卻無力的雙腿浸在水裡，好像正在進行水療，此時波納爾可能是站在浴缸前方的人影，或是隱身從浴缸後面俯視全局，既像一個守護者，也處於平凡丈夫的角度，但透過畫家之眼，卻成就了一幅驚奇之作。

從1925年開始，波納爾創作了一系列浸在浴缸中的浴女圖，泡在浴缸的瑪特幾乎都是兩腿纖細、身軀單薄，少女般的姿勢，作此畫時，瑪特已年近半百，畫面上雖然看不見上半身，但是伸直的雙腿、窄小的臀部，卻是一派任性天真，對他們來説，生活在與世隔絕的環境裡，因此歲月不驚吧？

波納爾在微妙的光線中強調水下裸女軀體，白色搪瓷浴缸底下的暖色調地毯，和角落鋪著彩色衣物的椅子，化解了浴室中的寒氣。

PLATE 70

波納爾 （Pierre Bonnard, 1867-1947）

洗浴　1925年　畫布‧油彩　86×120.6cm　倫敦泰德美術館

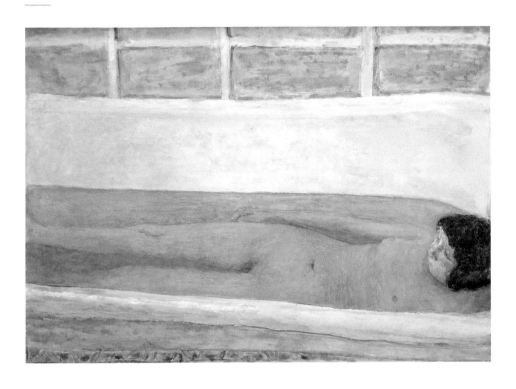

　　從1893年開始，瑪特身影便出現在波納爾作品裡，她的圓臉，小鳥腳般的細長雙腿，窄小臀部，一副任性的孩子氣，總是一眼可辨，波納爾似乎也不打算隱藏模特兒的身分。他長期以瑪特例行的泡澡為主題，在浴室裡即席作畫。白色搪瓷浴缸橫貫畫面，裡面是泡澡的瑪特，此時浴缸的作用有如靜物畫烘托主題的桌布，浴缸周圍的暖色調背景，讓畫面更有裝飾性。

　　波納爾不畫裝模作樣的模特兒，但也不能說他在畫瑪特這個再熟悉不過的伴侶，波納爾把裸體與室內氣氛融為一體，這是他的生活，他的自然，而且風格不斷變化。此作光線明亮，色彩華麗，具有歡悅之感，還有一種說不出的幽默自得。

PLATE 71

波納爾（Pierre Bonnard, 1867-1947）

浴室

1932年
畫布・油彩
121×118.2cm
紐約現代美術館

　　藍色壁磚，地板上菱形的藍色小磁磚，藍色門扇上的百葉窗……，波納爾家浴室
品味不俗，即使用現代的眼光來看，這間溫馨的浴室，還算舒適有餘。瑪特有近乎病
態的潔癖，據說每天都要沐浴好幾次，浴室簡直成了家庭活動中心。深居簡出的波
納爾就在自家浴室裡畫浴女圖，模特兒是他患病的妻子，一邊看護愛侶，同時把活生
生的現實化為創作，不知是怎麼樣的心情？但相信他至少暫時超脫了苦樂的分野。

　　畫面以低明度、低彩度的灰藍與淺褐兩種冷暖色調交織而成，順著藍色壁磚、藍
色門扇上的百葉窗而下，同色調的菱形地板磁磚，讓畫面顯得細緻優雅，從左至右
的一片冷色調，把觀者的視覺推向主題的浴女，她低著頭、彎著腰，一貫的五官模
糊，只露出符號般的修長雙腿。女子背後暖色調的浴簾與畫面右側浴巾旁的織品，
以同一色系延伸到腳下的踏墊，最後歸結到棕色小狗。從這隻愛犬的存在看來，波
納爾的美學不論恬淡或憂傷，總是不失幽默與溫暖。

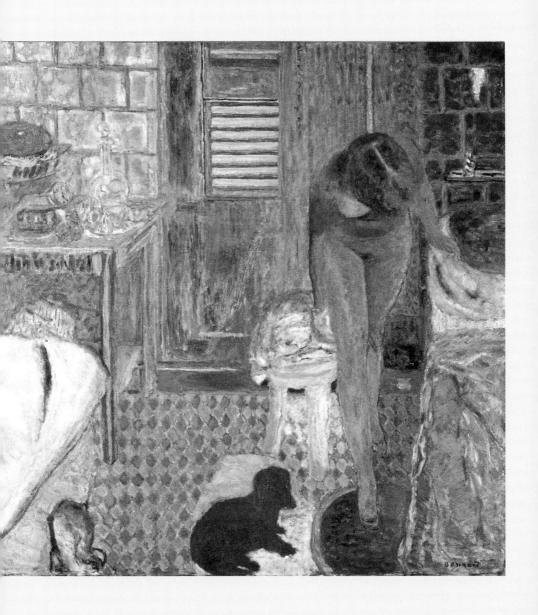

PLATE 72

波納爾（Pierre Bonnard, 1867-1947）

浴缸中的裸女　1936年　畫布‧油彩　93×147㎝　巴黎國立現代美術館

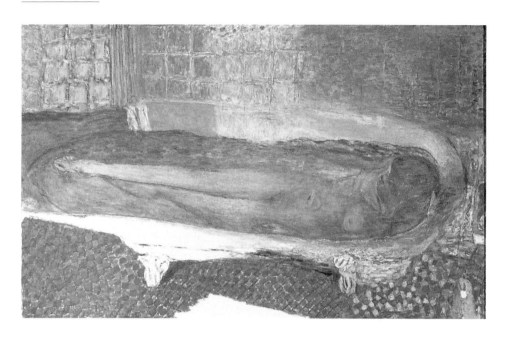

　　波納爾與瑪特之間也曾出現過考驗，波納爾甚至另締婚約，不過還是難捨瑪特，此情最後以對方自殺終結。當時，他們都已年過半百，也終於決心正式結為夫婦，創傷之後，彼此之間甚至產生了新的理解與火花。

　　躺在浴缸裡的瑪特，姿態坦率毫不造作，似乎完全不在意波納爾落在自己身上的日光，她帶著稚氣伸展征服情人的長腿，在足踝處輕鬆交疊，身軀與雙手則浸在水裡看不清楚，臉部也模糊帶過。瑪特躺在浴缸裡露出的細長雙腿似乎是波納爾永不厭倦的一幕。一樣的浴室、一樣的女子，幾乎不變的姿勢，在波納爾眼中卻有如晨昏寒暑、微風細雨的變化。此作波納爾隨心所欲大量使用了補色，讓對比的色彩隨空氣悸動，說明室內外光線的變化。但是無論瞬息萬變，波納爾筆下的瑪特，永遠宛如少女。

PLATE 73

波納爾（Pierre Bonnard, 1867-1947）

大浴缸，裸女　1937-39年　畫布．油彩　94×144cm　私人收藏

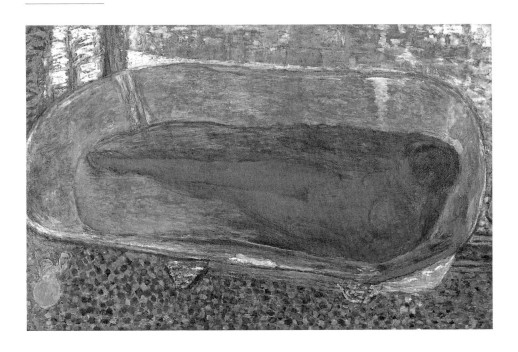

波納爾以善於駕馭色彩而聞名，有「色彩魔術師」美譽，他既疏離又溫暖的用色哲學，呈現出一個敏感又燦爛的世界。此作堪稱波納爾的魔法之作，無以名之的色彩組合，呈現出不可思議的質感與光。

瑪特一樣靜靜躺在浴缸裡，像是對四周或波納爾不理不睬。描繪此作的同時，想必畫家一樣進入渾然忘我的狀態，心手完全合一，除了從主題的浴缸與浴女大處著眼，牆壁、地板磁磚等細節則如最後享用的甜點一般，提供了恰到好處的歡愉，主從呼應無間，配合精彩至極。

PLATE 74

波納爾

（Pierre Bonnard, 1867-1947）

馬毛手套

1942年
畫布‧油彩
130×59cm
私人收藏

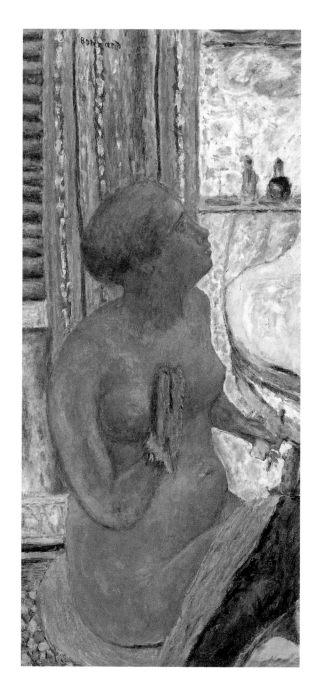

波納爾筆下出現的裸女，很少具有情色氣氛，並不特別美麗，也不能算性感，只是一般居家女子的氣質。或許因此，波納爾並不特意強調女性乳房，他更喜歡綜覽的效果，浴女一瞬間彎腰抬腿、舉手投足才是他捕捉的重點。此作即屬波納爾的典型風格，人物軀幹四肢比例甚至不太合理，空間透視更不按章法。畫中浴女手上套著「馬毛手套」，可能是當時的時髦用品，七十五歲的波納爾似乎以童心看著妻子使用這新奇玩意。在創作此畫的同一年，瑪特去世。

PLATE 75

波納爾（Pierre Bonnard, 1867-1947）

浴缸裡的裸女和小狗　1941-46年　油彩　121.9×151.1cm　匹茲堡卡內基美術館

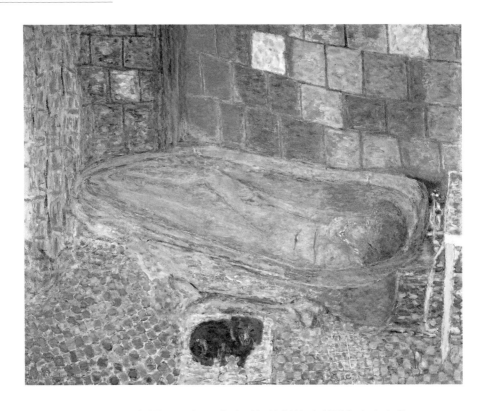

　　完成此作之時，瑪特已經過世多年，波納爾仍然繼續以妻子為畫中主角。

　　斜倚在浴缸裡的瑪特，形象逐漸模糊，浴缸在此處的象徵可能是墓穴，可能是回到子宮的隱喻，或是波納爾對於過去兩人幾乎封閉的小世界之追憶。

　　畫面裡的瑪特好像凝視著遠方，色彩迷離的浴室，成為畫家悼念愛侶的幽魅之室，曾經出現在作品裡的小狗，一樣臥在自己專屬的地毯，如今不知安在否？基於純粹的創作理念，波納爾筆下從不涉及家門之外的人文、社會與政治等議題，一直到最後一刻依然如此，波納爾在完成此作的隔年去世。

PLATE 76

馬諦斯（Henri Matisse, 1869-1954）
奢華

1907年
畫布・油彩
207×137cm
國立巴黎現代美術館

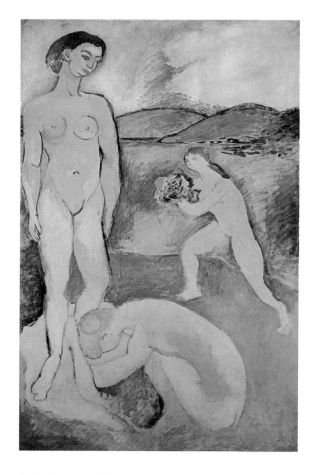

馬諦斯是法國野獸派巨擘，一生探討均衡、純粹和寧靜的美學，以簡化自然為創作終極形式，嘗試過各式各樣的藝術風格與技法，最後因表現的多樣性令人無法定義。

1899年，馬諦斯購藏了塞尚的〈三浴女〉，而且深受感動，印象主義使者般的三浴女改變了馬諦斯早期的晦暗風格。此作部分靈感即來自馬諦斯心中揮之不去的塞尚魅力，畫面左邊高大的裸女形象完整，她腳前匍匐著一位好像在為她拭足的裸女，線條與顏色黯淡許多，後面還有一位形體簡化的裸女，身軀只剩色面，遠遠朝著主角獻花而來，背景海灘的線條簡潔粗獷。此作已出現平面、單色及抽象化的風格。

PLATE 77

馬諦斯（Henri Matisse, 1869-1954）
奢華（II）

1907-08年
畫布・蛋彩
209.5×139cm
哥本哈根國立美術館

馬諦斯認為色
彩的意義不在於
模仿自然，而在
光線處理，此作
馬諦斯透過色彩
對比來表現光，
鮮明的人物與彩
色背景已經出現
剪紙般的雛型，
明確出現野獸派
特色。此時，馬
諦斯已拋棄學院
傳統觀察自然的
模式，三位裸女
與背景都變成
具有裝飾性的圖
案。

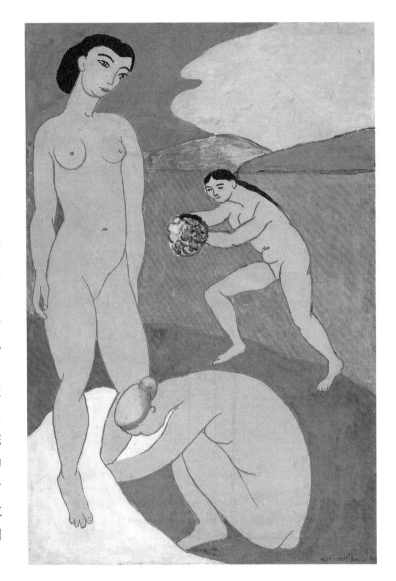

PLATE 78

馬諦斯（Henri Matisse, 1869-1954）

浴女們與烏龜　1908年　畫布·油彩　179×220cm　聖路易城市美術館

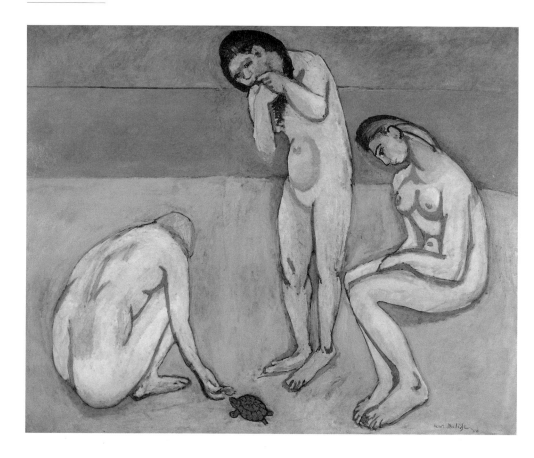

　　馬諦斯深受後印象派主義影響，同時也受到風靡當時畫壇的日本版畫啓發，並且把這些打動他的元素，成功轉換為自己的創作語彙。

　　此時，馬諦斯的風格更趨於平面化、色彩化。畫面上綠色不表示草地，藍色也不是海洋，馬蹄斯已成為野獸派的領袖。象徵性强烈的三浴女，正在海邊遊憩，因為一隻小烏龜的出現，啓動了她們的肢體表情，從左到右從背面蹲姿、正面立姿到側

面坐姿，形成穩定三角形，不能說其中完全沒有古典成分，也許馬諦斯寧願保留一些顛蹼不破的永恆。

PLATE 79

馬諦斯（Henri Matisse, 1869-1954）

河邊浴者　1909-16年　畫布・油彩　260×392cm　芝加哥藝術機構

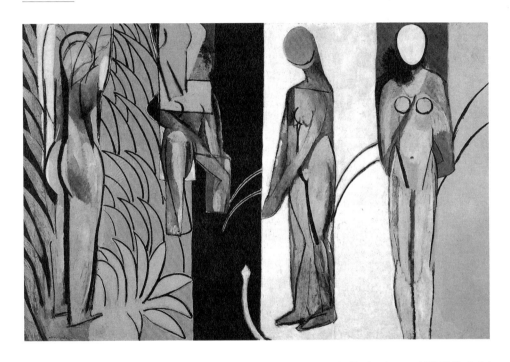

　　這幅畫被馬諦斯視為創作生涯中最重要的里程碑。分割的畫面、強烈的線條與顛覆的色彩，平面底下的裸女輪廓猶如立體雕刻一般，手法雖然含蓄，但是幾乎包含了馬諦斯的創作精髓。

　　作品中的裸女以極具音樂性的節奏鋪陳，畫面有聲有色，充滿戲劇性的構圖蘊藏著古典元素，不但讓內容更為豐富，也讓觀賞者有跡可循，發現大師蛻變的痕跡，不但是一件優美傑作，對研究馬諦斯來說也是極具價值的藏寶圖。

PLATE 80

馬諦斯（Henri Matisse, 1869-1954）
浴後的沉思

1920-21年
畫布・油彩
73×34cm
私人收藏

馬諦斯的千變萬化證明了藝術之不可預期，包括畫家的性格也是如此。1920年代，馬諦斯發表了一些風格近於寫實的作品，這幅〈浴後的凝思〉即為此期典型之一。女子浴罷披著寬大浴袍、頭戴浴巾，是浴女相關題材裡罕見完全不裸露的安排，一旁桌上瓶花與紅白條紋桌布，以及後方家具，都沉浸在和諧的暖色調裡，此作畫面柔美、構圖無奇，一派平靜的居家場景，顯得既溫馨又寂寞，幾乎讓馬諦斯的擁護者困惑是否時空倒錯？

馬諦斯以無所不至的才情，向世人說明藝術之永無止境，並且嘗試在現代藝術中恢復一些已經消失的資源，為現代藝術提供更多的可能性與反省。

PLATE 81

杜菲（Raoul Dufy, 1877-1953）

浴者

———

1925年

磁磚

13.8×13.8cm

私人收藏

　　杜菲為20世紀初期野獸主義的核心成員之一，除了繪畫以外，還是一位多元化創作的藝術家，其藝術領域涵蓋繪製壁毯、服裝設計與陶瓷創作等。杜菲的藝術生涯，曾先後受到印象派、野獸派與立體派影響，但他不受任何框架限制，包括接受商業委託，也是出於自發的興趣，並非為生計所迫。

　　因此，他在創作上幾乎無所不至的胃納與視界，都比同時代許多畫家更為開闊，此作為陶瓷彩繪，造形簡化、色彩單純，雖然不再追逐早期熱衷的光與色之極致遊戲，但別具幽雅和靈氣，以舞蹈般姿態在水中嬉游的裸女，表現十分灑脫，創作規格完全不受尺寸限制，讓觀賞者由衷感受到放鬆和喜悅。

PLATE 82

杜菲（Raoul Dufy, 1877-1953）
浴女們

1939年
畫布・油彩
46×38cm
私人收藏

　　杜菲出現的時機正好恭送19世紀印象派繪畫的落日餘暉，又迎接了20世紀之初現代美術的黎明，可謂生逢其時，很快嶄露頭角，他擅用單純的線條和原色對比，以輕快筆觸遊走畫面，色彩時而出界，活潑靈動的風格很受歡迎，曾被譽為光與色的大師。

　　進入晚年之後，杜菲逐漸簡化了畫面構成，筆下人物、風景或靜物，布滿了逸筆草草而就的痕跡，然而這些看似簡單的線條，才是杜菲的精彩所在，這種不受約制、充滿奇妙節奏的表現也被藝評稱為「杜菲樣式」，據說能讓欣賞者為之身心放鬆。

　　杜菲早期非常推崇塞尚，這幅浴女便是塞尚〈大浴女〉的遺緒，但是已經沒有早期類似作品的斧鑿，完全是杜菲手筆，畫中的三浴女浮沈於都市建築，看似寫實實則不然，畫家對線條與用色已臻隨心所欲。

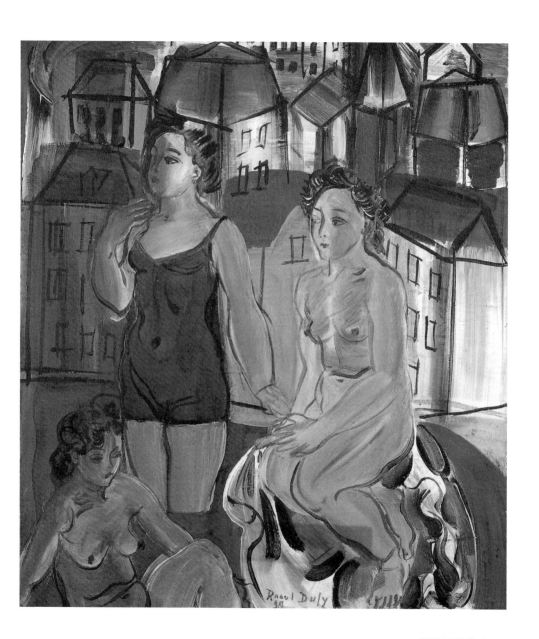

PLATE 83

凱爾希納（Ernst Ludwig Kirchner, 1880-1938）

沐浴者共室

1908年　畫布‧油彩　151×198cm　薩爾布魯肯薩爾州博物館

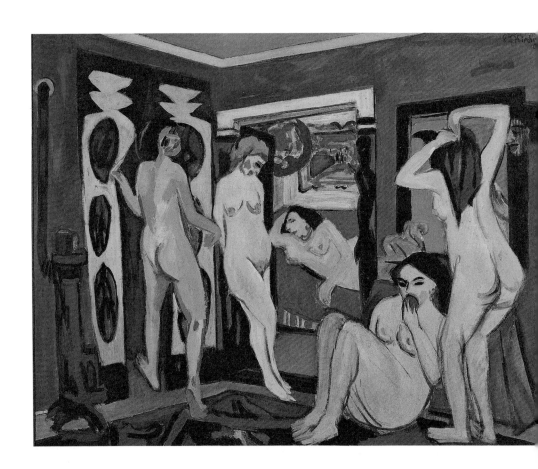

PLATE　84

凱爾希納（Ernst Ludwig Kirchner, 1880-1938）

洗澡的兩個女孩　　1909年　畫紙·鉛筆·水彩

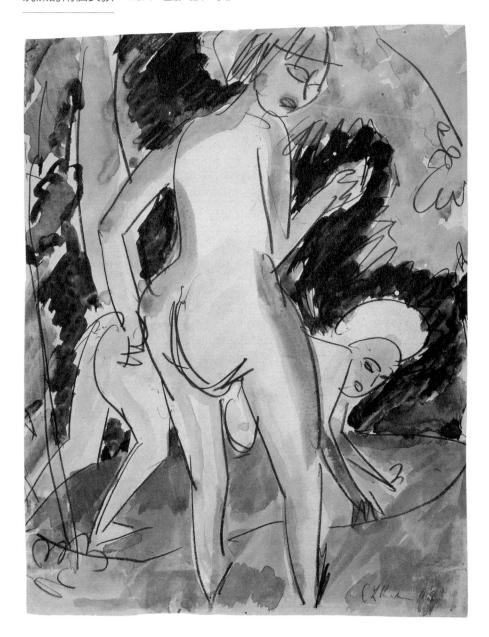

PLATE 85

凱爾希納（Ernst Ludwig Kirchner, 1880-1938）
在浴盆與火爐旁的雙裸女　1911年　畫布·油彩　奧芬堡布爾達收藏館

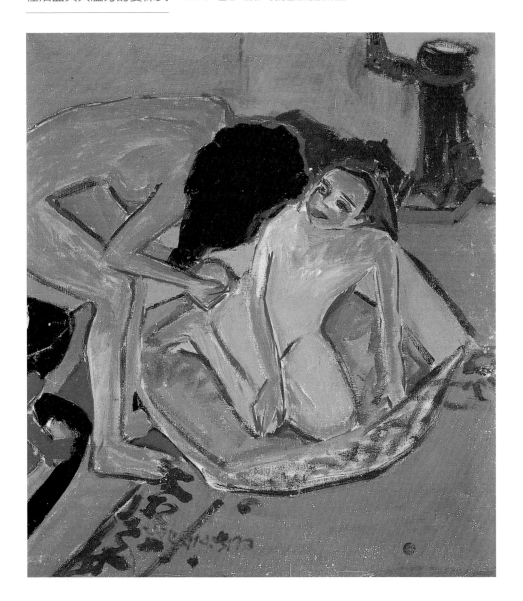

PLATE 86

凱爾希納（Ernst Ludwig Kirchner, 1880-1938）
莫利茲堡湖畔的沐浴者

1910年　畫布‧油彩　70×79.5cm
杜伊斯堡威廉‧萊姆布魯克博物館

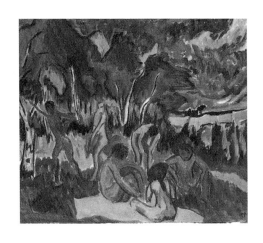

PLATE 87

凱爾希納（Ernst Ludwig Kirchner, 1880-1938）
湖畔五個浴女

1911年　畫布‧油彩　151×197cm　柏林橋派美術館

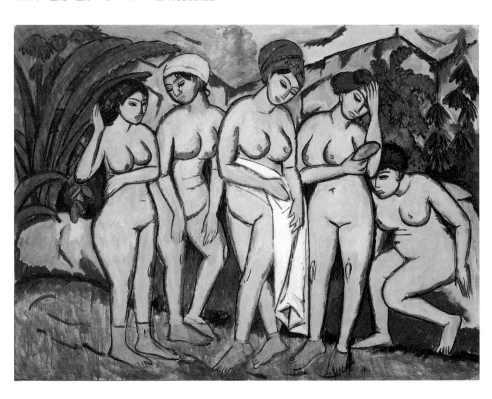

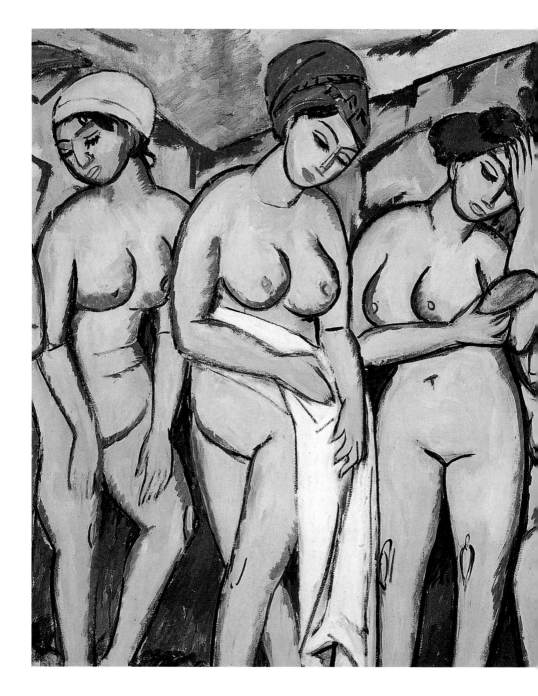

PLATE 88

凱爾希納（Ernst Ludwig Kirchner, 1880-1938）
菲瑪倫島五浴女

1913年
畫布・油彩
121.6×90cm
俄亥俄州哥倫布美術館

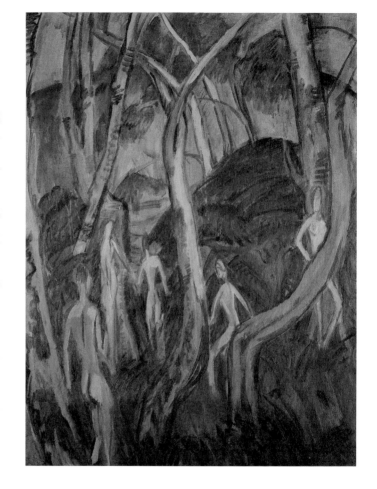

凱爾希納是德國「橋派」藝術的發起人、領導者與發言人。1905年，凱爾希納、諾爾德與黑克爾等新銳畫家在德勒斯登成立了「橋派」，為20世紀初德國表現主義運動的核心，他們深受高更和梵谷影響，希望能在當地掀起如巴黎野獸派的風潮。

凱爾希納熱中描寫陰暗的都會生活與他奇情的畫室景象，經常刻畫落魄、潦倒、失意、疾病與瘋狂男女，透過激情創作反映出第一次世界大戰爆發前德國社會的不安與失落。他認為自己的畫作是譬喻，不是模仿；形式與色彩並非自然之美，創作必須通過心靈與意志。1937年，凱爾希納被納粹指名為頹廢藝術家之一，隔年遷居瑞士，在病痛和絕望中自殺身亡。

PLATE 89

凱爾希納（Ernst Ludwig Kirchner, 1880-1938）

沐浴的女子與孩子

1925-32年　畫布‧油彩　130×110cm　莫茲貝克夫婦藝術基金會

　　凱爾希納天性放蕩，崇尚性自由，在他的工作室人人可以裸體行動，〈沐浴者共室〉即是這段「自由裸體」主張期間重要的代表作。一群裸體女子在佈置奇特的室內嬉戲，中間是一道房間的門框，又像一幅作品，門內正在上演另一齣放浪人生。右上角出現一張男子的臉，推測可能是畫家本人，但在後來加筆時幾乎塗掉了。另一幅水彩〈洗澡的兩個女孩〉與油畫〈在浴盆與火爐旁的雙裸女〉也是同一時期所作，前者的速寫表現生動，畫面似有一股瘋狂呼之不出，但創作訴求動機淡薄，算是出色的遣興之作，後者油畫裡的一對裸女，顯然有幾分高更影響，這兩名以奇異姿態相對而視的模特兒，骨瘦如柴，神情布滿滄桑，半蹲的一位露出一頭黑髮，出現在畫面中間牽動四周遍佈壓力的神經，道出凱爾希納內心的狂亂。

　　1911年，凱爾希納在遷居柏林之前，最後一次走訪他深為喜愛的避暑勝地莫利茲湖，並在途中完成了〈湖畔五個浴女〉，創作此畫時他參考了一些印度奧蘭卡巴洞窟寺廟的佛教壁畫圖片，深有感觸，促使他轉向探究東方藝術的奧秘，去尋找創作的答案。之前他在同一地點完成的〈莫利茲堡湖畔的沐浴者〉，依然具有後印象派趣味，兩件作品完成時間只相差一年，風格已迥然有別。

　　1913年，「橋派」組織由於凱爾希納的傲慢獨斷之舉，宣佈永久解散，他開始孤軍奮鬥之旅，陷入失去戰友的迷惘；另一方面，由於貴人出現，凱爾希納創作生涯再度峰迴路轉。同年發表的〈菲瑪倫島五浴女〉，畫面佈滿陰鬱的線條，色彩對比強烈，島上天色黝暗風雨欲來，浴女細長的造形單薄尖銳，宛如縷縷幽魂竄入森林倉皇而逃，周遭變形的景物因此危機四伏，予人極度詭異不安之感。

　　凱爾希納似乎相當偏愛「浴女」的題材，在一生中幾次充滿實驗性的風格轉變期，都有特定的詮釋。進入中年以後，凱爾希納對抽象藝術更為投入，並且著手立

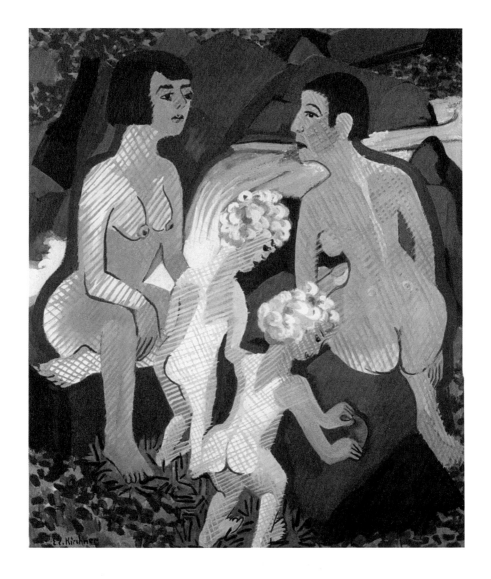

體派的創作方式，放棄之前充滿情緒張力的表現，這一幅〈沐浴的女子與孩子〉便是這段期間的作品，將主題以不同的透視角度打破，然後重整，在畫面上形成動態。這一段實驗在1930年代中期之後便告一段落，也許如此純粹富於裝飾的風格，無法宣洩他內心巨大的憂傷。

PLATE 90

德朗

（André Derain, 1880-1954）

浴女

———

1907年

畫布・油彩

132.1×195cm

紐約現代美術館

PLATE 91

德朗（André Derain, 1880-1954）

浴女

1908年
畫布・油彩
180×225cm

PLATE　92

德朗（André Derain, 1880-1954）

浴女

1908-09年
畫布‧油彩
180×230cm
布拉格國家藝廊

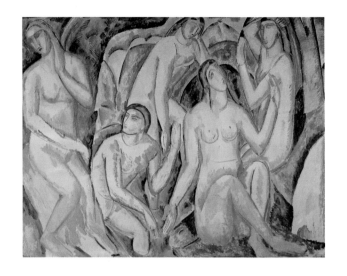

　　這三幅浴女系列，創作年代相近，風格卻各有類型，分別象徵了德朗早期所受的影響與投射。

　　1907年，德朗以〈浴女〉參加獨立沙龍展，被評者譏為醜陋怪異，令人不敢恭維。但是此後陸續發表的三幅浴女，卻印證了德朗催生立體主義與原始主義所扮演的角色。在二次世界大戰之前，德朗被評為當時在世法國最偉大的畫家之一。

　　這幅曾經引起訕笑的〈浴女〉，德朗以明快色彩、單純線條畫出三位浴女的立體面向，簡化手法尚稱含蓄，在人物肌膚的暖色調色塊之外，他使用了綠、藍相間的冷色系處理線條與背景，讓畫面浮現誇張的立體效果。

　　1908年發表的〈浴女〉，手法明顯趨於成熟，構成與動態更形複雜，接近平塗畫面，戲劇性的明暗變化，一種德朗的風格呼之欲出，但是手法依然節制。

　　稍後完成的這幅〈浴女〉，筆觸更為流暢，色彩也較和諧自然，德朗以粗中有細的筆觸、明朗的色彩，突破了昨日之我，此作流露東方藝術氣息，説明德朗創作元素的擴充與消長。

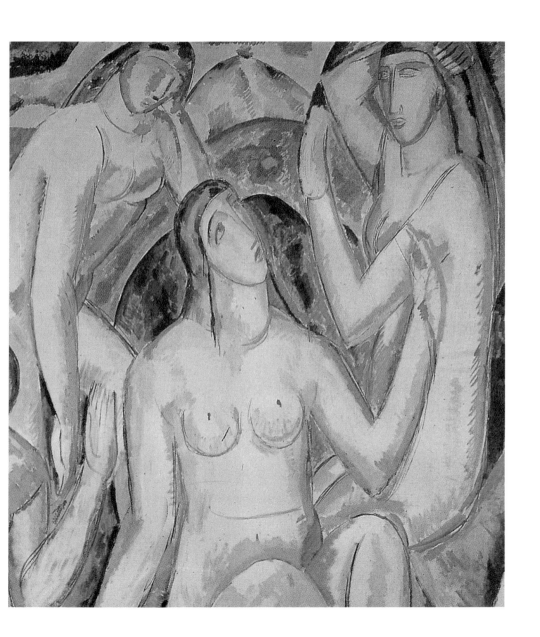

PLATE 93

德爾沃 (Paul Delvaux, 1897-1994)
入浴之前

1933年
畫布‧油彩
120×96cm

　　準備入浴的女子還十分年輕，小胸脯、緊實腰身與狹窄的臀部，讓她看起天真不具挑逗性，地點是戶外，而裸女私處纖毫畢現，如此情景好像只能在詭夢之中出現，荒誕卻沒有衝突性。對照般的穿衣女子，角色好像一名僕婦或母親、姊妹，也許是少女在蒙昧中與另一個自己相遇，後者略顯憔悴的容顏是她的未來，還是青春、自由即將消逝的警鐘？兩名女子都面無表情，眼神向下不知望向何處，又顯得心神不寧。

　　德爾沃的繪畫是夢、是詩，讓自己在現在、過去與未來某個不可思議時空相逢與決裂。他以超現實的構思，寫實的手法，表現出冥想的昇華而受到肯定。1930年代，德爾沃確立自我風格，也被視為超現實主義的一員，但他本人並不接受如此定位。

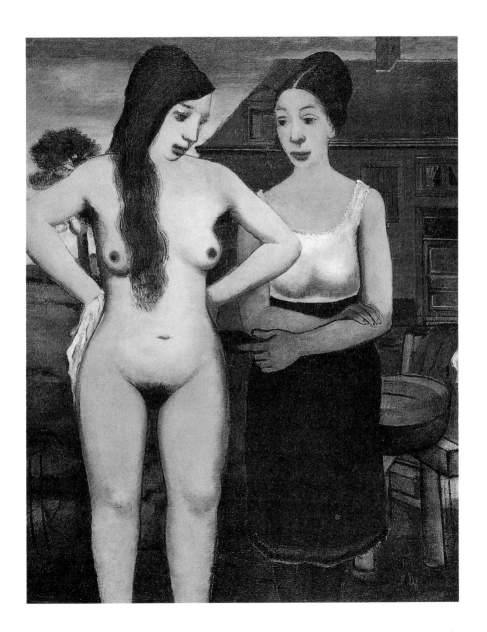

PLATE 94

德爾沃（Paul Delvaux, 1897-1994）

維納斯的誕生　1937年　畫布·油彩　65×82cm　史杜斯諾夫藝廊

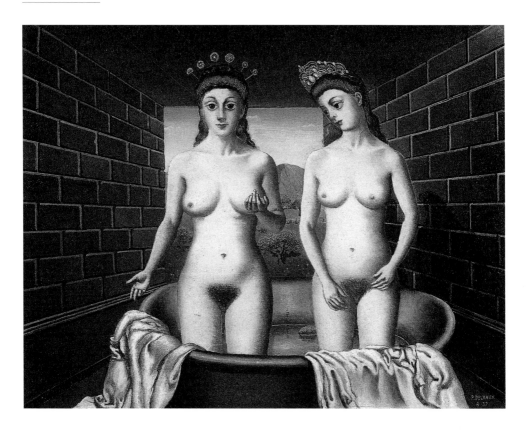

　　德爾沃終生都在追求一個近乎理想的人物典型，並且為其神魂顛倒。這幅〈維納斯的誕生〉，女神置身浴缸之中，卻不聞海風與仙樂，洗澡水似乎已經冷卻。兩名頭戴皇冠寶飾的裸女，在寒氣滲透的磚造浴室裡相遇，她們並列好像一體，但彼此之間又神情疏離得似乎沒有連帶關係；她們造型突兀、眼神呆滯，在沈默中專注未可知的事物，宛如舉行一場奇妙的儀式。

　　畫面以古典透視法描繪一個不知日月，無有時空的場所，靜謐的空氣裡隱藏著壓

力，是無法釋放的慾望，或是不得圓滿的幻想？兩位容貌體態相似的女子是受困或享受？其中存在說不出的曖昧，卻又神聖不可侵犯，應是畫家對夢中女神的追摹與詮釋吧？！

PLATE 95

德爾沃
（Paul Delvaux, 1897-1994）

沐浴的精靈
———————

1937年
畫布·油彩
130×150cm
私人收藏

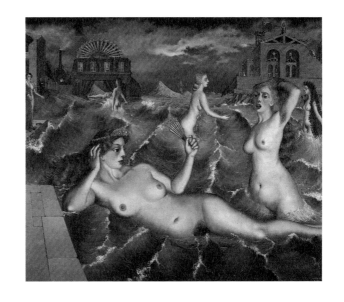

　　人魚般的裸女或遠或近在浪花裡浮沈，有的狀似安祥，有人驚慌吶喊，遠處出現奇特的建築群，畫面左側一座冒著火光的煙囪附近，站著一位道貌岸然的黑衣男子……。

　　前景裸女頭戴珠寶冠飾，手舉摺扇，姿勢好像正在攬鏡自照的維納斯。她也是人魚公主、夢中女神，大海是她的溫床，對她來說波瀾不驚。由於透視不合理，女神與近處吶喊的女子似乎置身在不同空間，無從相遇，而且處境對比，後者無助的吶喊最終被海浪聲吞沒。海面上還有幾名各有典型的年輕裸女，或佇立、或躺臥，默默承受自己遭遇。

　　此作混合情色與救贖，平靜與哀傷，冷漠與狂熱，而觀者不得其門而入，只能與畫中人物同樣沉默接受，德爾沃的作品景物如夢，奇妙呈現了一個並非靜止的世界，牽動著觀者內心的波濤。

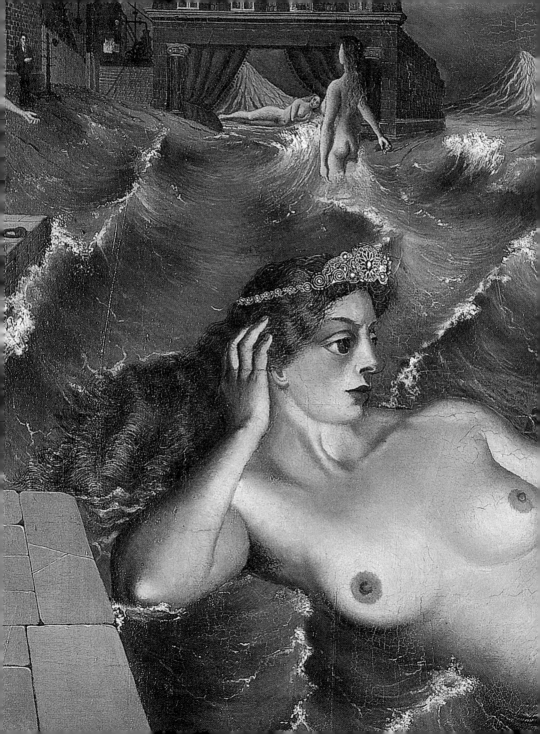

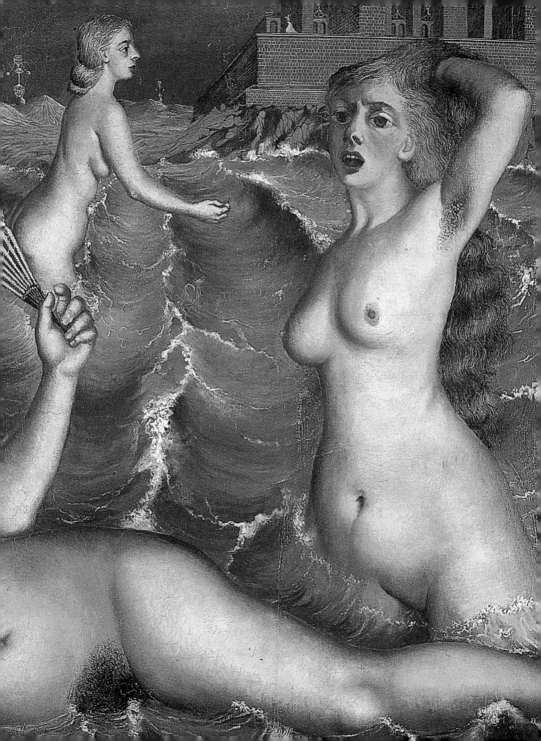

PLATE 96

巴爾杜斯（Balthus, 1908-2001）
房間

1947-48年
畫布・油彩
190.3×160.4cm
赫胥宏美術館暨雕塑公園

　　巴爾杜斯經常描繪居家少女赤裸的生活場景，她們讀書、休憩、沐浴……，旁若無人。咸認巴爾杜斯是一位終生提倡復古的畫家，其復古精神從他波蘭裔貴族出身、精英父母提供的教養推論，或可解釋為何他目空一切潮流，寧願獨自探索一個形而上的藝術世界。

　　這幅〈房間〉是巴爾杜斯步入中年風格確立的作品，人物表現已經類型化，臉上沒有明確表情，似笑非笑，準備沐浴的少女袒胸露體，好像在對鏡檢視自己猶未發育成熟的乳房與私處，既不擺弄女性肉體，也不強調無邪天真，畫面上並沒有出現鏡子，少女似乎獨立於宇宙之間，無牽無掛。旁邊安排一位仰望她的著衣少女，固然是技巧上的對比，但也表現出無所不在的窺視，此作並非毫無情色隱喻，觀者位置正如穿透鏡子，面對室內一覽無遺。

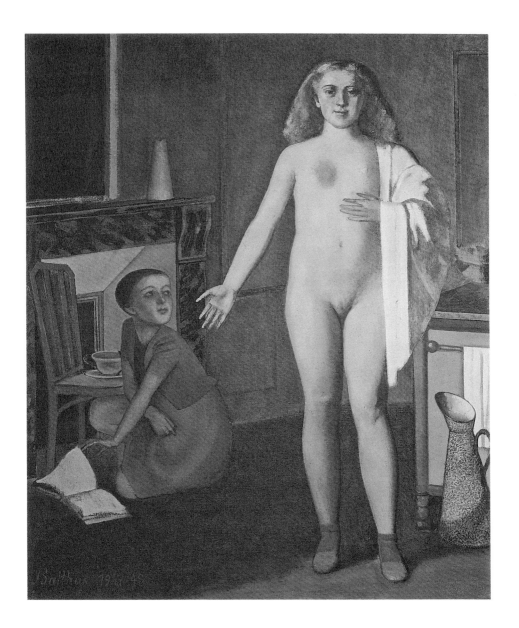

PLATE 97

巴爾杜斯（Balthus, 1908-2001）
梳妝的少女

1949-51年
畫布·油彩
139×80.5cm
私人收藏

　　巴爾杜斯興趣廣泛，也曾從事舞台與服裝設計，深具裝飾性的特質經常反映在某些作品上，這幅〈梳妝的少女〉即為典型之一。少女逆光而立，雙手高舉攏起一頭如瀑秀髮，在畫面上看不見的鏡子前梳妝，顧盼自得的動作刻意讓身材比例顯得高挑，在華麗如舞台的背景襯托下，尚未發育成熟的身軀如剪影般俐落唯美。她面前造型優雅的盥洗器皿，置放在線條簡潔的木桌上，於幽暗中散發細緻金光，曲直動靜之間呼應著少女身體收放的曲線，呈現出知性的性感，不含肉慾的植物芳香。

PLATE 98

巴爾杜斯 （Balthus, 1908-2001）

出浴

1958年
畫布·油彩
162×97cm
私人收藏

體態豐滿的裸女自浴缸一躍而起，彈性十足，以致不得不一手托住飛揚如公獅鬃毛的秀髮。這是一幅充滿動態的傑作。

巴爾杜斯經常描繪幾乎相同的場景，奇妙的是，透過他的解析，這些似曾相似的景物，彷彿劇場一樣富於變化，隨著情節推移，類似的家具擺設與種種細節像是能重組表情與思維，表現出驚人的動感。此作有著獸足式樣的白色搪瓷浴缸，宛如一個具有生命的吞吐口，而裸體女子以征服者之姿一腳踏住浴缸邊緣正要跨出窠臼，露出勝利女神的姿態迎向陽光。

裸女扶手處的梳妝台設計簡潔，與鏡面、盥洗台同為整體設計，非常高級時尚，透露出畫家的生活品味。此時，富有人家已經享有現代化的舒適浴室，畫面上雖然看不到水龍頭，但熱水瓶的確消失了，從背景來看，這也是一幅與時並進的浴室寫影。

PLATE 99

巴爾杜斯（Balthus, 1908-2001）

出浴

1957年
畫布・油彩
200×200cm
私人收藏

　　淡藍、澄黃與橘綠，構成一幅怡人的浴室風景。梳妝台上陳列著各色化妝品，窗外透出一抹天光，映在白色搪瓷浴缸的水面，講究的浴巾、地毯……，光看布置已令人興味盎然，浮想聯翩，即使畫家無意強調人物的豔光。

　　少女高舉過頭脫衣的舉動，顯得稚氣未脫，加上表情怔忡、身材微胖，一派憨態可掬，腳上還穿著拖鞋，唯恐地板冰冷，這是一位備受寵愛的驕女。畫家以出奇構圖，描繪浴室一景，效果非常奪目。少女淡藍的浴衣與窗外灰藍的天空，以及右下角的藍底浴巾，形成一道隱形拋物線，引進室外的陽光與微風，因此浴室地面相當乾爽，這一片愜意接著又延伸到少女腳下的條紋地毯，凝聚為一股安定舒適的氣場。這是一幅寫實又寫意的精彩作品，讓觀者對畫面中抽象的陽光、空氣與溫度，幾乎感同身受。巴爾杜斯以古典為裏的寫實作風，較之所謂前謂藝術，其革命性絕對不遑多讓。

PLATE 100

巴爾杜斯（Balthus, 1908-2001）
側面裸女

1973-77年
畫布·油彩
226×196cm
私人收藏

浴室裡的少女，身體線條像貓一樣簡潔柔軟又強韌，全神貫注的看著遠處，視線彼端極可能是一面鏡子，巴爾杜斯曾經畫過許多類似的構圖，同時呈現自我透視與被窺視的情境，也許想要說明命運無所遁逃，裡外虛空。

此作顯然是畫家所偏愛的私藏，在巨大的畫幅上，構圖極其單純，畫面上最主要情節是光線的微妙變化，少女表情生動細緻，對鏡看著全身裸露的自己，神態矜持自若，背景空曠的牆面上一無所有，在細緻筆觸處理下，呈現神殿一般的氣氛，少女儼然神人或祭物？

畫面上唯一具有說明性的盥洗台、洗臉盆只露出一角，但處理手法講究，遙呼少女的莊嚴色彩。

參考書目

· 何政廣主編，「世界名畫家全集」，藝術家出版社，1996-2011。

· （法）博納維爾著，郭昌京譯，《原始聲色：沐浴的歷史》，天津：百花文藝出版社，2003。

· （法）維伽雷羅著，許寧舒譯，《洗浴的歷史》，桂林：廣西師範大學出版社，2005。

· （美）邁克爾‧基默爾曼著，李靈譯，《碰巧的傑作》，桂林：廣西師範大學出版社，2007。

· 殷偉、任玟著，《中國沐浴文化》，昆明：雲南人民出版社，2003。

· 菲利浦‧阿利艾斯、喬治‧杜比主編，洪慶明等譯，〈肖像——中世紀〉，《私人生活史Ⅱ》，哈爾濱：北方文藝出版社，2007。

· 菲利浦‧阿利艾斯、喬治‧杜比主編，楊家勤等譯，〈激情——文藝復興〉，《私人生活史Ⅲ》，哈爾濱：北方文藝出版社，2008。

· 菲利浦‧阿利艾斯、喬治‧杜比主編，周鑫等譯，〈演員與舞台〉，《私人生活史Ⅳ》，哈爾濱：北方文藝出版社，2008。

國家圖書館出版品預行編目資料

名畫饗宴100——藝術中的沐浴
藝術家出版社／主編
張瓊慧／著.--初版.
-- 臺北市：藝術家，2012.04
144面；15.3×19.5公分.--

ISBN 978-986-282-062-9（平裝）

1.西洋畫 2.畫論

947.5 101004573

名畫饗宴100 藝術中的沐浴

藝術家出版社／主編
張瓊慧／著

發 行 人　何政廣
主　　編　王庭玫
編　　輯　謝汝萱
美　　編　王孝媺、張紓嘉
出 版 者　藝術家出版社
　　　　　台北市重慶南路一段147號6樓
　　　　　TEL：(02) 2371-9692～3
　　　　　FAX：(02) 2331-7096
郵政劃撥　01044798 藝術家雜誌社帳戶
總 經 銷　時報文化出版企業股份有限公司
　　　　　新北市中和區連城路134巷16號
　　　　　TEL：(02) 2306-6842
南區代理　台南市西門路一段223巷10弄26號
　　　　　TEL：(06) 261-7268
　　　　　FAX：(06) 263-7698

製版印刷　新豪華彩色製版印刷股份有限公司
初　　版　2012年4月
定　　價　新台幣280元
I S B N　978-986-282-062-9